U0121679

魔法博士

江戶川亂步

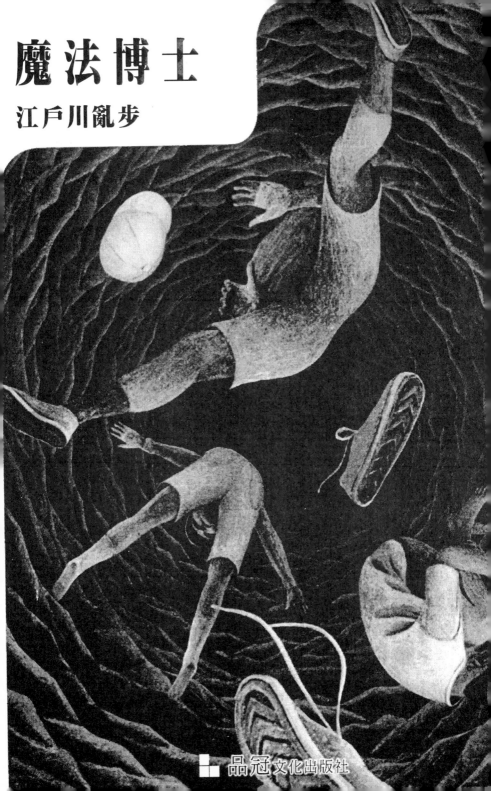

品冠文化出版社

目錄

活動電影院 …… 六

惡魔國 …… 一七

人造人 …… 二二

黃金怪人 …… 二八

來自井中 …… 三三

奇奇怪怪 …… 四二

笑臉怪人 …… 四九

怪老人 …… 五三

黑洞 …… 五九

巨人的口 …… 六三

魔法博士

鑽胎內 …………… 七〇

魔術種子 …………… 七七

小林少年的智慧 …………… 八四

洞窟怪人 …………… 九一

四分五裂的少年 …………… 九五

大魔術 …………… 一〇一

巨大的怪物 …………… 一一〇

如煙似霧 …………… 一一六

惡魔之謎 …………… 一二〇

ＢＤ徽章 …………… 一二五

黑色怪物 …………… 一二九

蠟人偶 …………… 一三四

紅色瀑布 …………… 一四一

3

地底牢獄……………………………一四八

發瘋的怪人…………………………一五四

驚訝箱………………………………一六二

最後的王牌…………………………一六七

名偵探的勝利………………………一七一

解說　石井直人……………………一七八

少年偵探⑭

魔法博士

江戸川亂步

活動電影院

某天傍晚，在澀谷的住宅區裡，有兩名少年走在街上。其中一位是父親為前拳擊手的井上一郎，另一位是看起來比較膽小，但是很可愛的野呂一平。

兩人都是由小林芳雄少年團長帶領的少年偵探團團員。

他們是小學六年級的學生。井上的身材是班上最高大的，力量也最強，加上經常跟隨父親學習拳擊，因此身手非凡。和井上相比，野呂的身材比較嬌小，看起來較為柔弱，同學暱稱他為阿呂。這兩位身材與性格完全不同的少年，卻是非常要好的朋友。

「咦？那是什麼啊！好奇怪的拉洋片。」

阿呂用手指著巷子對面，有許多孩子聚集的地方。

「嗯！真奇怪，好像不是拉洋片，因為沒有腳踏車，只有汽車停在那兒，去看看吧！」

兩人靠近時，終於知道情況了。

原來是一部自動三輪車，改裝成小型汽車，車子的後上方用板子圍成一個四方形，裡面有一個如二十吋電視般大的白色螢幕，螢幕上有東西正在動著。

「哦！我知道了，那是電影，從汽車裡播放電影！」

「是西部片。你看，牛仔正騎在馬上奔馳呢！」

兩人趕緊鑽進聚精會神觀賞電影的孩子群中。

「現在，湯尼正面臨危急時刻。哇！他中彈了，糟了，他已經沒有子彈了。」

一位頭戴紅白相間的尖帽，穿同花色的小丑服，滿臉塗成白色、臉頰塗上紅色圓形的男子，用嘶啞的聲音說明電影的情節。這位小丑開著

7

自動三輪車改裝成的小型汽車，像拉洋片似的到各地播放電影。

看看周圍的情形，發現應該是為了賣零嘴而來的。孩子們手上都拿

著火箭砲形狀、長二十公分左右的巧克力色零嘴。有些孩子正津津有味

的吃著零嘴呢！

「這是什麼零嘴啊？」

兩人好奇的詢問時，孩子們回答：

「這叫老實約翰。」（美軍的火箭彈名稱。一九五五年於日本首次

公開後一躍成名）

裡面好像是甜甜的仙貝，外側裹上巧克力。

看看小型汽車的側面，上方的格子裡播放電影畫面，下面則用大字

寫著「活動電影院」。

「這個零嘴多少錢？」

再問孩子。

8

魔法博士

「一個十圓。」

花十圓就可以看一部電影，的確很便宜。

「活動電影院真是個很好的想法，我這還是頭一次看到呢！」

「嗯！我也是。還有，那個小丑叔叔說明得很棒耶！」

播完牛仔電影之後，小丑敲著響板（兩片互相敲擊就會產生響聲的長方形小木頭），說道：

「今天就播放到這裡。明天同一時間，我還會再到這裡來。事先準備好零錢來喔！再見囉！」

小丑用奇妙的姿勢向大家鞠了個躬，然後鑽進駕駛座，開著小型汽車慢慢地走了。

井上和野呂兩位少年還不想回家。因此，以小跑步的方式跟在慢慢移動的汽車後頭。因為車子開得很慢，所以跟得上。

途中，小丑從駕駛座的窗子探出頭來看看後方，發現兩名少年跟在

9

車後時，竊笑了起來。那是一種很可怕的笑容。

兩名少年心想：

「真奇怪！這個小丑是個可疑的傢伙。」

跟了一會兒之後，汽車在一個巷子的轉角處停了下來，小丑一直沒有下車。門終於打開了，有人從汽車上跳了下來，竟然是個裝扮完全不一樣的傢伙。

他穿著正式的黑色西服，頭上套著黑色頭巾，頭巾上好像長了兩隻角似的。整個臉隱藏在頭罩中，只露出眼睛，高高的鼻子下方留著奇怪的鬍子，好像西方惡魔似的臉龐。

這時，他又敲了敲響板。

「快來喔！大家趕緊過來，播放有趣電影的時間到囉！武打電影就要開演囉！快來喔！快來喔！」

他大聲的叫著。

當時已經黃昏了，並沒有很多孩子聚集過來。後來終於有四、五個孩子靠了過來。裝扮成西方惡魔的男子，先賣「老實約翰」零嘴，然後播放電影，並且開始有趣的說明。

「真奇怪！先前那個小丑到底到哪兒去了？」

井上輕聲的問道。阿呂想了一會兒，回答道：

「小丑也是這個奇怪的傢伙假扮的啊！車子裡只有他一個人，這傢伙一定是個變裝高手。真是可疑的傢伙，我們再繼續跟蹤看看。」

「嗯，就這麼辦吧！」

兩人是少年偵探團的團員，看到可疑的人當然會想要跟蹤。

電影播完了，西方惡魔又回到駕駛座上發動車子。這一次，他依舊慢慢開著車子。惡魔的臉不時的由窗子往後方看，似乎想要確認兩名少年是否跟著他。

啊！真是令人擔心。可疑的男子故意把車子開得這麼慢，到底想將

11

兩名少年引誘到哪兒去呢？

雖然現在還不是黑夜，但是，天色逐漸的昏暗，已經無法看清楚遠方了。

汽車大約行進了十分鐘之後，停了下來。那傢伙可能又在車子裡頭開始變裝了。

兩名少年覺得有點可怕，因此，並沒有很接近車子。他們躲在十公尺遠的地方，靜靜的觀察車子的動靜。

這裡又是個寂靜的住宅區，周圍全是一望無際的圍牆。這裡能夠聚集孩子做零嘴生意嗎？

不久後，車子的駕駛座上有一個大的黃色東西跳了下來。啊！是一個令人感到非常驚訝、可怕的東西。

牠全身都是黃色，其中還夾雜著大而粗黑的條紋。牠並不是站著走路，而是用四肢爬行。可怕的怪物正朝這兒跑了過來。

12

「哇！是老虎，老虎來了……」

阿呂驚聲尖叫的逃開。

井上也和他一起逃。再回頭一看時，發現那傢伙雖然像是一隻大老虎，但奇怪的是，牠竟然用後腳站在那兒。

咦？正覺得奇怪時，老虎用兩隻前腳拿下掛在脖子上的響板開始敲擊。就好像人一樣，站在那兒敲著響板。

「喂！阿呂，那是人。有人躲在裡面，不必逃了。」

井上非常鎮靜，識破虎皮裡躲著一個人。

「真的嗎？」

阿呂跑得上氣不接下氣的，喘著氣問井上。

「你看，真的老虎怎麼可能會敲響板呢？是人，你看，他又要開始說明電影情節了。」

兩個人朝著老虎接近。

聽到響板的聲音時，有兩、三個小孩跑了過來。孩子們看到老虎時也嚇了一跳，呆立在那兒。這時，老虎發出人的聲音說話。孩子們發現站在眼前的不是真的老虎時，才放心的朝他接近。

老虎用後腳站立，用前腳做出好笑的動作，接著又開始說話了。

「啊！好孩子、好孩子，如果是真的老虎，你們應該會逃走啊！但是你們又跑回來了，表示你們很勇敢，我真佩服你們。來，這個獎勵你們，不用錢喔！」

老虎說著，從車上拿出「老實約翰」分給大家。孩子們雖然覺得很可怕，但是，因為老虎以溫柔的聲音對他們說話，因此他們安心的接過零嘴。井上和阿呂兩人也拿到了零嘴。

阿呂知道對方是人，終於放鬆了心情，走到老虎旁邊，摸著背上的毛問道：

「叔叔，你為什麼要裝扮成這種東西呢？每次車子停下來的時候你

14

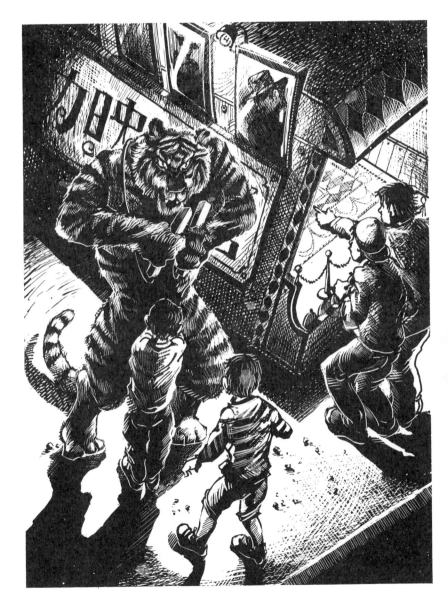

都要喬裝改扮，一定很辛苦吧？」

這時老虎咧開鮮紅色的大嘴，笑著說道：

「呼嘿嘿嘿……，因為我是變裝高手，我想要讓大家看呀！孩子們一定會覺得很稀奇而聚集過來，這樣我的零嘴就可以賣得很好啊！你和站在那兒的另外一個孩子先前就一直跟著我吧？所以，你們知道我很快的就可以裝扮成不同的人物。怎麼樣？要不要繼續跟著我啊？你們一定可以看到既驚訝又有趣的東西。」

井上和阿呂互相對望。天色已經有點昏暗，兩人實在不願意再跟著這名可怕的傢伙。

但是，想到自己是名偵探明智先生的弟子——少年偵探團的團員，勇敢的井上，決定繼續跟蹤他，一定要查出這名男子的真實身分。

那傢伙越壞，就越要跟蹤他才行。

「嗯！我們要繼續跟著你。但是叔叔，你要到哪兒去呢？」

惡魔國

「跟我來吧！不到十分鐘的時間就到了。」

老虎用前腳指著前方，以溫柔的聲音說著。

於是，井上牽著阿呂的手，跟在車子後面。

真是令人擔心。接下來到底會發生什麼事情呢？

活動電影院的小型汽車帶領兩名少年，慢吞吞的往前開。夕陽已經西下，四周一片寂靜而漆黑。

「阿呂，你有沒有帶徽章？」

井上在阿呂耳邊輕聲說道。

「嗯！在口袋裡。這是少年偵探團的規定，隨時都在口袋裡放三十個徽章。」

「是啊！我也帶了三十個。」

兩人耳語著，臉上露出安心的表情。

少年偵探團團員都會配戴ＢＤ徽章。這個徽章除了做為團員的標誌之外，還有其他各種作用。

銀色徽章的直徑為一公分半，團員們遇見可疑的壞人，而去跟蹤壞人時，如果不慎被壞人抓住，可以將徽章陸續丟在路上當成線索，有助於其他人尋找壞人的行蹤。

和壞人打鬥時，也可以用徽章攻擊對方；被囚禁在某處時，可以將紙包住徽章扔出圍牆外，有助於讓其他團員發現自己。

徽章從窗子扔出圍牆外通風報信。有紙和筆時，可以寫求救信，然後用紙包住徽章扔出圍牆外，有助於讓其他團員發現自己。

只要用徽章通風報信，就可以通知同伴來解救自己。

井上和阿呂的口袋裡各裝有三十個ＢＤ徽章，用手摸一摸，還可以聽到喀啦喀啦的聲音。

18

魔法博士

「那傢伙真的很可疑，為了以防萬一，從現在就要開始丟徽章。每走二十步丟一個，由我先丟一個，再走二十步由你丟一個。我們沿路輪流丟徽章吧。」

井上輕聲說著。阿呂點頭說道：

「好，就這樣做。每二十步丟一個，就可以跟蹤較長的路。」

每二十步丟一枚徽章也是少年偵探團的規定。當某團員失蹤時，只要找到徽章，並且繼續前進，每走二十步就找一找徽章，慢慢的就可以找出失蹤者的行蹤了。

怪人慢慢的開著汽車，朝越來越荒涼的道路前進。不久後，進入大的神社森林中。

此時四周一片黑暗，在森林中只能夠看到微弱的街燈，甚至連腳邊都看不清楚。

「已經很晚了，我們回去吧！我覺得有點害怕。」

19

阿呂牽著井上的手，好像迷路的孩子似的停下腳步。

「不可以，都已經跟到這裡了。這裡不是深山，森林的對面就是熱鬧的街道，而且我們還有徽章，沒有問題的。」

井上在阿呂耳邊輕聲說著。就在這時，在黑暗的森林中，比黑暗更黑的東西正在移動著。

向來大膽的井上，看到之後也著實嚇了一跳，想要帶著阿呂趕緊逃走，但是已經來不及了。漆黑的人影，繞到兩人的身後，擋住他們的去路。

不僅後面，前面和側面也都被漆黑的怪物擋住去路了。既然能夠站在那兒、能夠走路，那麼一定是人，而不是妖怪或動物。

「是誰？你們是誰？」

井上好像要保護阿呂似的大聲叫著。

「我們是魔法博士的弟子，要把你們兩個人帶到惡魔國去。」

20

其中一個黑色的傢伙，用奇怪的聲音回答著。

藉著遠處街燈的光亮，隱約可以看到三名男子的身影。三人都穿著黑襯衫和褲子，頭上套著三角形的黑色頭巾，只露出眼睛和嘴巴。露出眼睛的洞中射出可怕的光芒。

「救命啊……，放電影的叔叔！開汽車的叔叔！快點、快點，救命啊……」

阿呂拼命的叫著。這時，汽車裡出現一位全身漆黑的傢伙，和這三個人同樣的打扮。

「呼嘿嘿嘿……，我就是放電影的叔叔，但我不是你們的同志。我就是惡魔國的主人魔法博士。」

啊！想不到放電影的叔叔竟然是惡魔國的首領。兩名少年的命運將會如何呢？

人造人

井上和阿呂被三名蒙面人抓住之後，手腳立刻被綑綁，嘴裡被塞進東西，並且被黑布遮住眼睛，被帶往在森林外等待的大汽車裡。

因為眼睛被蒙住，因此不知道周遭的情況，不過可以感覺汽車已經開走了。兩名少年身邊坐著先前的其中一名壞蛋。

膽小的阿呂不曉得接下來會發生什麼事情，嚇得直發抖。坐在身旁的井上感覺到他的不安，想要鼓勵他，但是嘴巴被塞住了，什麼都不能說，只好不斷的推他的肩膀。

「我在這裡，不要擔心。」

他好像對阿呂這麼說著。

汽車以驚人的速度奔馳著。約三十分鐘之後完全停了下來。

兩人被男子帶往某個房子，爬上樓梯，不停地走著好像繞過幾條走廊，最後被帶進一間房間裡。

這時，黑衣人迅速解開兩名少年身上的繩子，同時拿掉遮住眼睛的布以及塞在嘴裡的東西，硬把他們推進房裡。隨即關上房門並上了鎖，房間裡一片漆黑。

「啊！井上！」

阿呂終於能夠說話了，趕緊叫喚井上。用手摸索找尋井上，並緊緊的抓著他。

「阿呂，振作點。我們是少年偵探團的團員，小林團長和明智老師一定會來救我們的。」

「可是，ＢＤ徽章不是已經用完了嗎？而且汽車把我們帶到這麼遠的地方來，根本沒有人知道我們的行蹤呀！」

「我被黑色蒙面人抓住時，已經將身上所有剩餘的徽章都撒在森林

23

中，有很多徽章掉在那裡。只要少年偵探團的團員發現後，立刻就知道出事了。徽章的背面刻著我們的名字，他們可以找到我們的。徽章掉了

也有好處啊！」

正如井上所說的，團員們都在ＢＤ徽章的背面刻上自己的名字。因此，只要看徽章的背面，就知道是誰丟的。

這時，房間突然亮了起來，有人從外面打開電燈的開關。

透過光亮打量房間時，阿呂突然「啊」的尖聲大叫著，趕緊抓住井上。

這是一個很奇怪的房間。

房間大約有二十張榻榻米大，一個窗戶也沒有，是個天花板很高的西式房間。四面的牆壁上都是奇怪的人造人。

不，事實上並不是人造人站在那裡，而是掛滿著壁畫。但是，好像從四面八方往這兒走過來似的。

有一個比人類大三倍的巨大人造人，全身用黑鐵打造而成，方形臉

24

的正中央有著紅色的眼珠，大大的嘴巴裡排列鋸齒狀的牙齒。感覺上，這個巨人好像正朝這兒走過來似的。

還有比人大兩倍的傢伙，或是和人同樣大小的傢伙。四面的牆壁上掛著一百多幅人造人的油畫，感覺好像全都朝這裡走過來似的。

人造人的形狀也各有不同。除了用鐵打造的四方形人，還有如青銅魔人般或黃金假面般的傢伙。此外，有的像火星人，以及看起來像是軟軟的章魚般的妖怪。

「阿呂，不要怕，那些只是油畫而已。不過，這真是一間奇怪的房間，牆壁上掛滿人造人。」

勇敢的井上少年看著四面八方的人造人油畫，覺得非常奇怪。房間正中央有一組形狀怪異、過去完全沒有看過的桌椅。

桌子是三角形的，三隻桌腳的形狀完全不一樣，而且都彎曲成奇怪的形狀。椅子的形狀也很難形容，好像來自外星世界的椅子。還有形狀

怪異的長椅，有如巨大的螳螂趴在那兒似的。

井上和阿呂戰戰兢兢的並排坐在長椅上，眼睛咕嚕嚕的打轉看著四面。因為過於驚訝，所以忘了開口說話。

不知不覺中，門被悄悄的推開了，有一個人走了進來。

看起來是個三十幾歲的人。他的臉讓人覺得很害怕，那是一張既蒼白，又好像精雕細琢過的臉。彷彿戴了面具似的，一動也不動，眼睛直視前方，連眨都不眨一下。

這名男子穿著格子條紋西裝，肩膀好像稻草人般的筆直，彷彿機械穿上衣服似的。走路的方式也非常奇怪，就像上了發條的機械，每次移動時，都會聽到喀啦喀啦的齒輪聲。

兩名少年緊緊的靠在一起，害怕的看著眼前這個奇怪的人。

男子以機械走路的姿勢朝這兒接近，走到少年的面前停下腳步，彷彿蠟像一般的臉，只有嘴巴一張一合在活動。說話的聲音好像齒輪摩擦

一般，是一種非常奇怪的聲音。

「魔法博士叫你們。我帶你們去，跟我來。」

聽到他這麼說時，井上少年突然問他：

「魔法博士是誰？為什麼要把我們帶到這裡來？」

男子再次牽動嘴角回答。除了嘴巴之外，臉部的其他地方都不動，眼睛直視前方，看也不看少年一眼。

「這你就要問魔法博士了。見到魔法博士就知道了。」

少年偵探團從來沒有和魔法博士這個奇怪的人物鬥智，只有偷出黃金虎的經驗（第二十四集『二十面相的詛咒』的第二則故事「黃金虎」事件）。不過，那個魔法博士不是壞人。這個魔法博士和那個人是不是同一個人呢？

不，應該不是，只是名字相同而已，應該是另一位魔法博士。

阿呂已嚇得全身發軟。井上是一位堅強的少年，他想見見這位魔法

27

博士。即使不願意，也一定會像先前一樣被押走。與其被人強迫帶走，還不如乖乖的去見魔法博士。

「阿呂，反正我們也無法逃走，就去看看吧！我要問問魔法博士他為什麼要抓我們。」

井上說著，牽著發抖的阿呂的手站了起來，跟著蠟像臉的男子走出房間。

黃金怪人

這個臉色蒼白、透明的傢伙絕對不是人，應該是用機械打造的人造人，臉好像蠟像一般。

聲音也不是真正的聲音，是利用體內的擴音器放出來的聲音。可能是有人在遠處用麥克風說話，藉著這個傢伙的擴音器傳出來。

28

蠟像人用機械走路的方式，生硬地在走廊上行進。在漆黑的走廊上

先右轉，再左轉，然後往裡面走去。

走廊上一片漆黑，根本沒有電燈。因為有轉角，所以身後的電燈無

法照射到這裡。

在黑暗中，蠟像人推開一扇門，但是，房間裡也是一片漆黑，好像

黑絲絨般一片黑暗。

井上和阿呂站在門外。因為太暗了，甚至連蠟像人都看不清楚。

該怎麼辦呢？正在思考時，在黑暗的對面突然看到金色的光芒。金

色光芒越來越清晰，好像有光線朝那個地方照射，因此而發光。

在黑絲絨般的黑暗中，出現了金光閃閃的黃金人。

京都的三十三間堂，有數百尊金色耀眼的佛像。感覺好像佛像被偷

了出來，在黑暗中現身似的。

但是，出現在眼前的並不是佛像，而是一個人。身上好像穿著西方

29

的鎧甲，肩膀和手腳的關節都好像裝上絞鍊似的。

臉部是黃金假面。細細的眼睛彎成新月形，嘴角往上翹起的黑色嘴

巴一直笑著。無論發生什麼狀況，他的嘴巴始終維持如新月般的微笑。

頭髮也是金色的。好像大佛頭似的，上方鑲滿佛珠。

這位黃金怪人走路的方式也宛如機械般，正朝這裡接近。在一片漆

黑中，只有如黃金一般的身影閃耀著光芒。新月型的口中發出如齒輪摩

擦般的奇怪聲音。

「井上、野呂，你們來啦！我是魔法博士。是黑暗國的國王。」

新月型的嘴說著，露出了不懷好意的笑容。

井上和野呂嚇得沒有開口說話的力氣。兩人好像石頭般呆立著。魔

法博士黃金怪人走近兩人。奇怪的黃金臉好像放大的照片似的，細長的

眼瞼後方是可怕的眼神。

「我是個大盜賊，是會使用魔法的大盜賊。但是，我不偷盜黃金或

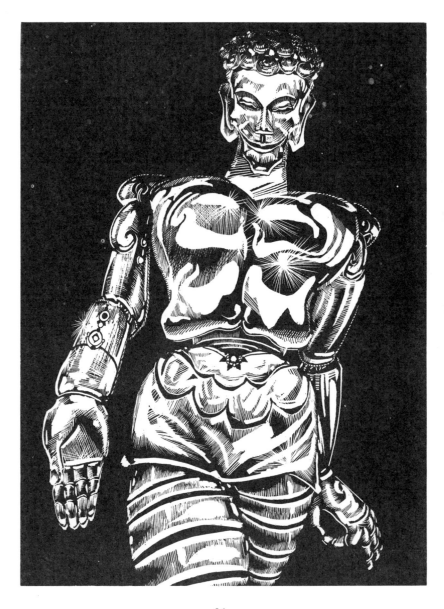

是寶石。我可不是普通的盜賊喔！

我偷的是人。哇嘿嘿嘿……，而且不是普通的人。全國的盜賊一定

會感到害怕，因為我偷的都是一些偉大的人物。你知道嗎，我將要偷走

名偵探明智小五郎。」

黃金怪人說到此處，突然笑了起來。感覺還是像齒輪摩擦般的難聽

笑聲。

兩名少年聽到他這麼說時，打從心底的感到害怕。想要偷走明智老

師，這根本是不可能的事情。

「哈哈哈……不只明智偵探而已，首先，我要偷走少年助手小林。

小林是你們少年偵探團的團長，因此，要先把他帶到這裡來。並不是要

把他當人質，我要把他當成魔法種子來使用。到底是什麼魔法呢？這就

不能說了。這是很重要的秘密喔！你們就在房子裡玩吧！這個房子裡有

許多讓你們驚訝的東西。不只是人造人的房間，還有更可怕的房間。因

為我是魔法國的國王嘛！」

說完之後，黃金怪人以倒退移動的方式退到遠方。他的身影逐漸變小，最後消失得無影無蹤。四周再度變成一片漆黑。兩位少年無法看清對方的臉，完全融入黑暗中。

來自井中

井上和阿呂接下來會變成什麼情況呢？魔法博士的黃金怪人所說的「重要的祕密」意味著什麼呢？以後我們就知道了。

再來看看另一邊的情形。來到東方製鋼公司社長山下清一先生的大房子前，這裡也發生了奇怪的事情。

山下的大房子座落於世田谷區的經堂。僅僅庭院就有三千平方公尺大。住宅前面有假山（庭院中將土堆高形成的小山），屋子後方有雜樹

林圍繞的空地。

有一天傍晚，就讀小學六年級的兒子——山下不二夫，獨自在空地上遊玩。天色漸漸昏暗，他正準備回家而走在樹林中時，不二夫突然覺得身後有東西正在移動，於是回頭一看。

在空地對面的角落裡，是一口乾枯的古井。周圍是高度到達小孩胸口的圓形水井圍欄（避免水井被破壞而圍繞在周圍的東西），這樣就不必擔心有人掉入井裡了。

山下家中的古井並沒有掩埋，放置在那裡不管。古井長滿了青苔，圍欄中好像有東西正在窺伺著自己。不二夫只撇見一眼，也不知道到底是什麼東西。不過，看起來不像是動物，好像是閃耀金色光芒的東西。這個金色的傢伙慢慢的探出頭來。

不二夫嚇了一跳，呆立在原地。這時，他站在大樹樹幹的後面，躲在樹幹後方可以看到古井的情形。

34

來自井中的奇怪黃色東西，逐漸地變大，終於露出整個形體。

啊！他的臉是金色的，好像帶著黃金假面具一般。細長的眼睛、新月型的嘴巴，口中正在流血！

不二夫嚇得背脊發涼，真想拔腿就跑。

金色的雙手攀住井邊的圍欄。先露出胸部，接著是腹部，然後露出雙腿，全身都是金色的。

最後，這個怪物終於爬出井外，朝這裡走了過來。

不二夫沒有辦法呼吸，也發不出聲音求救。

在黃昏的黑暗中，怪物像黃金佛像似的閃耀光芒。這個傢伙以機械般的走路方式，朝這裡走了過來。

「不二夫！」

聽到有如齒輪摩擦般的聲音，從怪物的新月形口中說出了這句話。

怪物知道不二夫躲在樹幹後面。

不二夫無法回答。感覺好像快要昏倒似的縮著身體。

「不二夫，我來拿你父親非常重視的葛登堡聖經，三天內我一定要拿到。記得轉告你的父親。」

金色怪物說著奇怪的話。「葛登堡聖經」到底是什麼呢？

怪人說完之後，轉身往回走。

不二夫非常害怕，緊抓著樹幹無法動彈。但是，他的眼睛一直看著怪人的背影。

接下來，發生了奇怪的事情。

黃昏微暗的森林中，朝遠方走去的怪人的身影越來越小。由大人變成中學生的身材、小學生的身影，最後變成幼稚園的孩子般，身體逐漸縮小。到達古井邊時，變成好像二十公分左右的侏儒。

樹幹距離古井只有十公尺的距離，怪人不可能一下子就變得這麼小啊！但是他的身體的確縮小了，而且變成只有二十公分。

不二夫覺得自己好像置身在夢境之中。先前他曾經看過『格列佛遊記』。故事中提到居住許多侏儒的小人國似的，真的很不可思議。明明只距離十公尺遠，卻看到如同小人國侏儒般的黃金怪人在那兒走著。大小只有不二夫的手掌般大，如果跑過去抓他，也許能夠抓到。

但是，不二夫卻提不起勇氣這麼做。那個可怕的怪人，的確一直在縮小，但是卻讓人覺得很可怕，根本不敢接近。

二十公分大的黃金怪人，開始爬上比自己大好幾倍的古井圍欄。垂直的古井圍欄已經老舊，各處都有小洞。怪人將手腳掛在小洞上往上攀爬，立刻就爬到圍欄上方，一下子就消失在古井中。

不二夫很想跑到古井邊一探究竟，但他還是提不起勇氣。也許小怪人在井中會變成原先的大小，這令他感到非常害怕。

不二夫不敢再有所逗留，頭也不回的往家裡跑去。氣喘如牛的直奔

父親的房間。

「怎麼回事啊？不二夫。你的臉色怎麼這麼蒼白。」

「爸爸，糟糕了！黃金假面人出現了。不光是臉，連身體都是金色的。」

不二夫將先前在庭院看到的事情告訴父親。還說黃金怪人要在三天內來取走葛登堡聖經。

「什麼，他說要取走葛登堡聖經？哈哈哈……，這怎麼可能呢！我已經把聖經鎖在用鋼筋水泥打造的大金庫裡。除了爸爸之外，沒有人知道如何打開金庫。即使魔術師也無法偷走。」

爸爸似乎一點也不在意。

不二夫曾經聽說葛登堡聖經收藏在倉庫裡，但不知道那是什麼重要的東西，因此問爸爸。爸爸說：

「學校老師可能還沒有教你吧！葛登堡（Johannes Gutenberg）是距

38

今五百多年前的德國人，他發明活版印刷。他自己印刷基督教聖經，現在有一些流落世上，價值非凡。只要這個聖經的一頁出現在舊書店或古董店時，就有來自世界各地的收藏家聚集，出高價競相購買呢。

十多年前時，爸爸擔任公司在倫敦分店的店長。當時倫敦的古董店拿出十四頁葛登堡聖經，吸引世界各地的收藏家聚集，引起了大騷動。爸爸過去就很喜歡收集舊書，因此，當時向公司借款，買到這十四頁聖經。當時的價值是三十萬圓。以現在的幣值來換算，金額高達一億圓以上（現在的十億圓）。

「啊！十四頁聖經就需要花掉一億圓啊？」

不二夫感到相當的驚訝。

「葛登堡聖經是世界上價值最高的書。如果全部蒐集並出版成一本書，大約需要花費十億圓日幣。即使知道聖經的各部分收藏在哪個國家的博物館，或是知道擁有者，恐怕收藏者也不願意割愛。知道爸爸擁有

39

十四頁聖經的人並不多。但是學者和愛書的人都知道。」

在這之前，不二夫並不知道這麼珍貴的寶物就藏在自己家中的倉庫裡，因此興奮不已。

「黃金怪人知道這件事情了，因此，他說要來偷盜。爸爸，該怎麼辦呢？你要趕緊阻止他啊……」

不二夫很擔心。但是爸爸卻鎮靜的說道：

「世界上應該沒有這種金色人，你可能是看花了。過來，我看看你有沒有發燒。」

說著拉近不二夫，用手貼著他的額頭。

「你並沒有發燒啊！但是，爸爸並不相信你所說的話。即使真有這種金色的傢伙想來偷盜葛登堡聖經，他也無法辦到。因為就算他出再高的價錢，我也不會賣他。況且在國內除了爸爸之外，沒有人擁有這個聖經。如果對方偷走之後想要轉賣，別人也會知道那是從我們家偷走的。

40

怎麼可能有人想偷賣不掉的東西呢！」

「但是爸爸，那個傢伙也許不想把它賣掉，而想要佔為己有啊！他自稱是收集寶物的大盜賊呢！」

不二夫畢竟是少年偵探團的團員之一。他知道世界上有像法國的亞森羅蘋一樣喜歡收集美術品的大盜賊。

「嗯！也許他是這樣的盜賊。但是，收集了寶物卻不能展示給眾人觀賞，那又有什麼意義呢？我想世界上不可能有這種盜賊，你一定是眼花了。你是不是看了什麼可怕的書籍呀？」

爸爸似乎一點也不將此事放在心上。

不二夫感到很困擾。在很久之前，他就曾經聽說黃金假面人這個可疑的盜賊。沒想到這個全身金色的傢伙竟然出現在自己的家中。

不二夫真的沒有眼花，他的確是看到黃金怪人，並且聽到奇怪的聲音。那個傢伙的身體慢慢的縮小，他一定懂得什麼神奇的魔術，因此才

可以將身體縮小鑽入倉庫中。

啊！該怎麼辦才好呢？為什麼爸爸一點都不在意呢？

奇奇怪怪

到了第二天早上，爸爸不得不相信不二夫所說的話了。

原來是怪人打電話來了。爸爸拿起聽筒，聽到一種像齒輪摩擦般的聲音，重複著當時他對不二夫說過的話。

「你是誰？偷這種東西到底要做什麼？如果想要拿去賣，立刻就會被抓住喔！」

「哇嘿嘿嘿，我根本不想要錢。我只想要擁有葛登堡聖經。我一定會來拿的。」

事情正如不二夫所說的。

魔法博士

「東西鎖在金庫裡。除了我之外，沒有人能夠打開金庫。除非你會使用魔法，否則根本不可能偷走。」

「但是，我的確會使用魔法喔！嘿嘿嘿……，你還是小心點。」

說著喀嚓一聲切斷電話。

不二夫的確有看到怪物了，那並不是幻覺。爸爸也覺得很害怕，因此立刻通知警察。

不久之後，有三名警察趕到家中，分別在倉庫內外守候。

不二夫也以電話通知少年偵探團的小林團長。當天下午，小林少年帶著四名團員過來。

四人中竟然包括井上和野呂。這到底是怎麼回事呢？

井上和野呂兩名少年不是被囚禁在奇怪的洋房裡嗎？難道他們已經逃脫出來？如果真是這樣，也應該會告訴小林團長那裡發生的事情才對啊！

43

但是，兩位少年什麼也沒說，就好像沒有發生過任何事情似的。這不是很奇怪嗎？到底是怎麼一回事呢？

怪人說三天內要來拿走寶物，也許今天就會來，何況晚上更覺得不安全。因此，一到傍晚，所有人員各自在崗位上守護金庫。

小林團長和四名少年以及不二夫，待在倉庫裡，分別躲在各個角落守護金庫。不二夫的爸爸山下也在倉庫中。他將大門深鎖，同時將椅子擺在入口處，坐在椅子上專心的守候。三名警察則負責倉庫周圍庭院的警戒工作。

已經黃昏了，在庭院昏暗的樹叢中，三名警察專注的尋視著四面八方，負責警戒與巡邏。

「咦！那是什麼？好像老鼠般大，但是怎麼會有金色的老鼠呢？你看，在那個倉庫的窗戶下。」

有一名眼睛敏銳的警察，看到這個情景時趕緊通知另外兩人。

44

三位警察全都停下腳步，看著那邊。在微暗中，可以清楚的看見倉庫泛白的牆壁上有一個金色的小東西正在爬行。

仔細一看，不是野獸或是鳥、蟲，而是具有人形的東西。大約二十公分左右，穿著金色的西方鎧甲，臉和頭都是金色的。

「是那個傢伙。這家孩子所說的話是真的。他可能打算假扮成小矮人偷偷的溜進去。」

「好，快去抓他！」

三名警察趕緊朝倉庫的牆壁跑去。但是，小怪人的動作敏捷。就在警察跑了不到五公尺的距離時，金色小矮人已經順利地爬過窗戶，由鐵窗縫鑽入，消失在倉庫中。鐵窗內側應該有玻璃窗，但是他卻穿透玻璃窗，跑到裡面去了。

一樓的窗戶距離地面很高，如果沒有台子墊腳，則無法看到裡面的情景。警察們沒有辦法，只好從窗下齊聲大叫道：

「金色的小矮人從窗子爬進去了。小心一點!」

從倉庫中可以微微聽到警察的聲音。山下和六名少年嚇了一跳,趕緊尋視著四周。

倉庫中很暗,於是打開電燈。在亮光下可以看清各個角落。

這時,在窗下的書架與書架的凹縫處,有一個金色的東西啪的一聲跳了出來,躲在正中央的大金庫後方。原來是黃金怪人。變成小矮人從窗戶溜下來的怪人,跑到裡面之後變成像小孩一般大小,從書架的縫隙跳了出來。

躲在倉庫各角落的少年團員,由小林團長率先,各自從躲藏的地方跑向大金庫。

但是,當怪人從金庫後方再度露出身影時,所有的人看到之後都嚇了一跳,因為對方已經不是孩子了,而是非常可怕的大黃金怪人。

他是一個全身閃耀金色光芒的怪物。面朝向眾人,站在大金庫的正

46

面，雙手搖晃著，並發出如齒輪摩擦般的笑聲。漆黑的新月型嘴巴突然彎曲，好像妖怪般的黃金假面突然笑了起來。

「我告訴你，如果你敢碰金庫，我就開槍射你！」

位於入口附近的山下先生，掏出事先準備好的手槍，對準怪人。

但是，這麼做並沒有任何效果。怪人看了之後，如同齒輪般的聲音變得更高亢。他笑得更大聲了。

這時，不知怎麼回事，啪的一聲電燈熄滅了。倉庫中變成一片黑暗。難道停電了嗎？不，不是的。有人關掉牆壁上的電燈開關。

「是誰？是誰關掉電燈？快點，趕緊把電燈開關打開。」

山下大聲叫著。不二夫站在遠處，其他少年不知道開關在哪裡，只好在黑暗中摸索。

這時，黑暗中傳來如齒輪般的可怕聲音。

「我已經拿到葛登堡聖經了。各位，再見啦！」

47

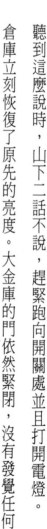

聽到這麼說時，山下二話不說，趕緊跑向開關處並且打開電燈。倉庫立刻恢復了原先的亮度。大金庫的門依然緊閉，沒有發覺任何異狀。但是怪人已經不見了，就好像空氣般的消失了。

山下和少年們在倉庫中找尋怪人的蹤影，但是，無論金庫後面、書架縫隙或其他地方，完全看不到怪人的蹤影。

怪人就像煙霧般的消失了。

當晚發生的事情真的非常奇怪。黃金怪人逐漸縮小或變大，可以自由自在的控制身體的大小。縮小時變成如同老鼠般大小，可以從小小的縫隙逃走。現在他已經消失了，可能是突然將身體變小，從鐵窗縫隙逃走了吧！

身體可以變大、變小，那應該是妖怪嘍！但是，這並不是怪談故事啊！因此，對方並不是什麼妖怪或幽靈。然而，發生這麼多奇奇怪怪的事情，一定有其理由存在。就好像變戲法一樣，到底是什麼戲法呢？

48

笑臉怪人

山下先生趕緊跑到金庫前檢查。發現金庫的門依然關著而且還上了鎖。可是怪人卻說他已經把東西偷走了。難道那個傢伙藉著魔力，不需要打開門就可以偷走裡面的東西嗎？

山下先生趕緊轉動只有他自己才知道的密碼，打開門，檢查裡面的物品。

「怎麼回事啊！聖經不是還在這裡嗎？」

金庫的架子上，依然擺著裝聖經的桐木盒。山下先生取出桐木盒並且打開，發現聖經還在裡面。

「嗯！那個傢伙根本沒有偷走任何東西，竟然還大言不慚的。」

山下看著站在旁邊的少年偵探團團員們，笑著對他們說。少年們也

49

都高興的笑著。

就在笑聲還沒有消失時，突然間，倉庫中又變成一片黑暗。有人又將開關關上。

黃金怪人雖然說東西已經到手了，但是，可能還躲在倉庫中。想到此處，所有人都感到毛骨悚然。四周頓時變成一片寧靜，甚至不敢前往電燈開關處。正當大家猶豫不決時，有人再度打開開關。

眾人聽到卡喳聲，電燈再度亮起。定眼一看，發現金庫對面正站著那個金色的傢伙。

怪人站在那裡，用可怕的表情默默的瞪著這邊的人。山下先生和少年們與怪人互瞪了一分鐘。在這段時間內，大家一動也不動。

「呼嘿嘿嘿……」

怪人張開新月形的嘴，發出如機械般的笑聲。他跑向書架的玻璃門前，然後再跑向電燈開關的牆壁，啪的一聲關掉開關。

就在同時。

「啊，糟了！聖經被奪走了。快點開燈！」

山下先生突然大叫著。黑暗中傳來他的叫聲。

「呼嘿嘿嘿……，怎麼樣？嚇了一跳吧！先前我故意說東西被我偷走了，就是想要騙你打開金庫。這就是我使用的魔法。我根本無法把門打開，怎麼可能拿走金庫裡的東西呢？嘿嘿嘿……。」

聽到怪人可怕的笑聲時，沒有人敢接近開關。只是呆立在原處。

怪人不再出聲了。四周一片黑暗，根本沒有人知道他藏在哪裡。也許已經逃走了。一分鐘後，山下先生終於跑向開關處，帕的打開電燈開關。

眾人在倉庫中四處找尋，但是都沒有看到怪人。他好像煙霧般的消失了。可能又變成小矮人從窗戶溜出去了。

山下先生趕緊打開所有的窗子，大聲叫喚守在庭院裡的警察們。

「怪物盜走聖經逃走了！就是剛才！現在應該在庭院中。有沒有發現到他？」

這時，兩名警察跑到窗外說道：

「咦！被偷走了？但是，我們一直待在這裡啊！另外一位在對面的窗外，我們什麼也沒看到。我們一直都在留意那個小的金色傢伙，提防他從窗戶爬出來。不過，沒有看到任何東西出來呀！」

倉庫有兩個窗子。山下先生跑到另外一扇窗子那邊，大聲詢問站在外面的警察。不過這位警察也回答什麼都沒看到。

為了謹慎起見，眾人趕緊走出倉庫，在廣大的庭院中搜尋。但是什麼也沒發現。這次黃金怪人真的消失了。

山下先生氣得咬牙切齒。小林少年也感到很懊惱，帶領這麼多位少年偵探團團員來到這裡，竟然無法阻止怪人，這讓他覺得非常難為情。

但現在不是懊惱的時候，葛登堡聖經不知道被帶到哪裡去了。

52

怪老人

「不過，說起來也很奇怪，我拿著裝著聖經的桐木盒，當電燈被關掉時，盒子立刻被搶走，當時怪人應該站在開關前，怎麼可能那麼快速的跑到我的身邊來呢？怪人金色的手距離我五公尺左右，怎麼可能立刻奪走箱子。那個傢伙的身體難道有什麼機關嗎？」

山下先生越想越奇怪，一直反覆思索這個問題。

山下家的怪事件發生後，已經到了第三天傍晚了。井上和阿呂兩位少年神色匆匆的前往麴町的明智偵探事務所，他們要找小林少年。小林來到玄關時，井上少年說道：

「小林團長，我們發現一位奇怪的老爺爺，他在附近的靜巷裡販賣黃金怪人人偶。他真的很可疑，我們想請小林團長一起過去看看，特地

來通知你。」

　　小林聽井上少年敘述事情的經過，覺得那個傢伙的確很可疑，因此和兩人一起過去瞧一瞧。

　　距離事務所約五百公尺處，有一條寂靜的巷子。兩側是圍繞大型住宅的水泥牆。就在圍牆前，有一位奇怪的老爺爺，他將一堆金色的玩具擺在地上展示，其中有一個玩具正在移動。

　　周圍有七、八位來自附近的孩子，瞪眼看著正在移動的玩具。小林等三人也來到旁邊，看著老爺爺與地上的玩具。

　　的確是和黃金怪人一模一樣的玩具。老爺爺的身旁擺著漆成白色的木箱，從其中拿出來的怪人玩具大約有十多個，全都擺在地面上，其中一個正在走路。

　　二十公分大的黃金怪人發出唧──唧──的聲音，在地上走來走去。

　　「你們看，走得很棒吧！這是新發明的魔術人偶哦！裏面既沒有上

54

發條，也不是無線遙控的哦！它有一個神奇的祕密機關。孩子們要不要買一個，很便宜喔！一個一百元（相當於現在的一千圓日幣）。」

老爺爺說著，盯看著少年們。

他戴著粗框黑邊眼鏡，鼻下長長的白鬍鬚遮住嘴巴。下巴沒有留鬍子。穿著二十年前的老舊黑西裝，坐在一張小檯子上。

一個會走路的金色人偶只賣一百圓，真的很便宜。有四位孩子買了人偶。

「喔！只有這些孩子要買嗎？其他的孩子沒有帶零用錢來嗎？好好，明天我還會再來。記得向媽媽要零用錢來買喔！」

老爺爺說著，將擺在地面上的人偶全部收入白色箱子裡，又將原先坐著的小檯子折起來，一起放入箱子裡。接下來，他將箱子上的粗繩掛在脖子上，將箱子捧在胸前，搖搖晃晃的站了起來。這時，先前來回走動的人偶還在原處移動。

「好，好！你是不是要告訴我該怎麼走啊！嗯，好吧！那你就先走吧！」

老爺爺彎下腰來命令人偶，人偶依照他的吩咐，發出唧──唧──的聲音，往對面走去。

上發條的玩具不可能使用這麼久。

但是，看起來又不像利用無線遙控。真的很不可思議。難道這位老爺爺是一位魔術師嗎？

二十公分大的黃金怪人一直走在前面，老爺爺則跟在他的身後，好像很擔心人偶摔跤似的，一直將雙手伸向人偶的上方，彎著腰，步履蹣跚的走著。

能夠走這麼久的人偶只賣一百圓，真是太便宜了。一定是騙人的玩具。購買這種玩具的孩子，回家後是否會發現人偶根本不會動呢？

小林等三名少年偷偷的跟蹤這位奇怪的老爺爺，不讓對方察覺。

56

魔法博士

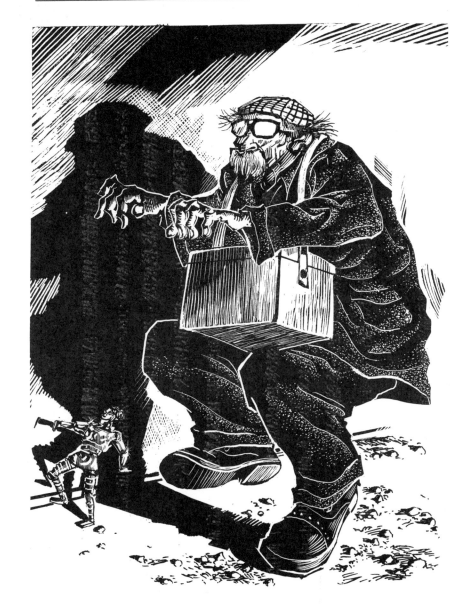

走了一、二百公尺後，黃金怪人偶持續走著。老爺爺摸摸彎曲的背部，好像以雙手追趕著人偶似的。

「怎麼可能有能夠走這麼遠的機械？那個小矮人可能是真的黃金怪人呢！」

阿呂臉色蒼白的輕聲說著。

事實上，黃金怪人能將自己的身體縮小。因此，一直走在前方的金色人偶，也許真的是那個怪人呢！阿呂當然會這樣的懷疑。

「可能是喔！我們趕緊跟蹤他，但是不要讓他發現，你們說這樣好不好？」

小林好像鼓勵兩人似的，輕聲說道。

黑洞

老爺爺一直走在寂靜的巷道裡。走了大約一公里以上的距離。即使是靜巷，偶爾還是有人通過。老爺爺看到對面有人經過時，就好像蓋住金色人偶似的把它藏起來。三名少年雖然擔心被發現，但還是一直跟蹤怪老人。有時候他會回頭看，但是不知怎麼的，好像沒有發現少年們正在跟蹤自己。後來才知道，原來老爺爺是假裝不知道。當時小林也沒有想到這一點。

大約走了一公里半，怪老人繞過一個巷道之後突然消失了蹤影。雖然先前經常發生類似的事情，但是這一次真的不見了。三名少年驚訝的跑了起來。來到轉角處偷偷的看過去，發現眼前有一個紅色的郵筒，老爺爺正在對面走著。

但是，除了老爺爺之外，還有另外一個人牽著他的手走著。少年們看到這種情景時，背脊一陣發涼。

另外一個人，竟然是如同小學一年級孩子般大的黃金怪人。

原本那個二十公分大的小矮人，繞過轉角之後立刻長高，變成像小孩一般大。

這個老人真的是壞傢伙。他牽著的那個傢伙，如果推測沒錯，一定是真的黃金怪人。

繞過巷子再走不遠，看到一片草原。當時太陽已經下山，四周一片黑暗。老人和小黃金怪人在黑暗的草原中不停的走著。這裡的草長得很高，甚至已經遮住兩人的身影。

少年們突然覺得害怕。看到消失在草原中的小黃金怪人，想到可怕的妖怪時，阿呂已經嚇得全身發抖了。

「回去吧！我──，我覺得很可怕。」

但是，如果跟蹤到這裡就放棄，那麼先前的辛苦就白費了。小林露出凝重的神情瞪著阿呂。

「你怎麼又變得膽小了。既然你這麼說，那麼你自己回去好了。快走。趕快跟蹤他們。」

小林輕聲的說著，盡可能避免發出聲響，繼續朝草叢中走去。井上是一位勇敢的少年，他雖然也很害怕，卻不願意逃走。牽著阿呂的手緊跟在小林身後。

「不要發出聲音。」

小林回頭對他們輕聲說著。三個人一起鑽入草叢中，慢慢的爬行前進。

走了大約二十公尺左右，突然看到對面是沒有草的地面，這裡好像是防空洞（在地面上挖的洞穴，為空襲避難用）的入口，有一個漆黑的洞穴。附近廣大的地區，還有許多十年前（作品發表於一九五六年，當

61

時為戰後十多年）留下的防空洞。

「那兩個人是不是進入洞穴裡了啊？」

井上輕聲說著。看看周圍，已經不見老人和黃金怪人的身影。因此推測他們可能進入防空洞中了。

這時，黑暗的洞穴中傳來白色的光芒。好像有人擦亮火柴，又好像打開手電筒似的。但是，光線閃了一下立刻又消失了。

可以確認的是，洞穴中的確有人。小林先爬了進去，悄悄的看著裡面，但是四周一片漆黑，什麼也看不到。在洞穴中的遠處，聽到有人正在移動的輕微聲響。

「好，進去看一看吧！我帶了七個道具，而且有手電筒。」

小林退回原先的場所，對兩人輕聲說著。

這時，井上也小聲的告訴他：

「我們也帶了七道具。阿呂和我都帶了。」

62

巨人的口

走下階梯時，打開手電筒照向四周。發現水泥牆壁上有一個可以供人通過的洞穴。

「那位怪老人一定是鑽到這裡面去了。我們進去看看吧！」

小林輕聲說著。井上也說：「好，進去看看。」但是，膽小的阿呂

啊！真是令人擔心。少年們會不會落入怪人的圈套中呢？

何光線。只見一片漆黑。

前進，以免跌倒，一直來到洞穴的底部。裡面沒有任何聲音，也沒有任

造而成的階梯。大約有十階以上，是個很深的洞穴。三個人小心謹慎的

三個人一起爬入黑暗的洞穴中，用腳摸索著前行，發現裡面有土打

「好吧，那我們就走吧！」

卻什麼也沒說，他用手電筒看看四周，嚇得臉色蒼白而直發抖。

「你害怕嗎？那麼你自己回去吧！」

井上好像在責罵他似的說著。

阿呂一副快要哭出來的表情說道：

「我不要自己一個人回去。既然你們要去，我也跟你們去好了。」

勉強回答。他不希望事後被人嘲笑自己是個膽小鬼。

於是三人鑽入牆壁的洞穴中。裡面十分窄小，只能爬行前進。後來

他們來到一個好像廣大房間般的地方。

這裡已經不是防空洞了。有人打穿防空洞的牆壁，在裡面建造一個

廣大的地底房間。這是一個非常大的房間。

突然間，小林少年「啊」的驚叫。黑暗中，好像有一隻漆黑的手伸

了出來，奪走小林的手電筒。

這隻黑手的動作非常快速，井上和阿呂的手電筒也被搶走了。

64

三名少年的手電筒陸續消失，周圍真的變成一片漆黑。

「誰呀！是誰在那裡！」

小林大叫著。但是沒有任何回答。在黑暗中，比黑暗更黑的傢伙無聲無息的躲在那裡。

阿呂緊抓著井上的身體不放。身體不斷的發抖。

「快逃吧！我們快逃吧！」

然而跟隨爸爸學習拳擊的井上毫不退縮。緊緊的摟著阿呂發抖的肩膀，勇敢的站在黑暗中。

這時，發生了奇怪的事情。距離十公尺遠的空中出現了圓光。不像是手電筒般的白光，而是帶點顏色，形狀奇怪的光。

三人直視著空中的光線。

好像有人正在調整電影放映機的焦距似的，空中的光亮慢慢變清楚了。

就好像是一個一公尺左右的可怕大魚形。整體看來是白色的，正中央有圓形、茶色的東西，中心有一個小小的圓洞，強光就是從那裡一閃一閃發出來的。

啊！知道了，那不是魚，是巨大的人類眼睛。

一隻一公尺大的人類眼睛。周圍長著粗黑的毛，原來是睫毛。巨大的眼睛有時候會眨眼。射出光線的小洞當然就是瞳孔。周圍茶色的部分是黑眼珠，外面的部分則是眼白。在眼白的角落，甚至可以看到令人害怕的鮮紅色血管。

黑暗中出現一隻巨大的獨眼瞪著這裡。即使獨眼妖怪也有臉，但是這個傢伙卻沒有臉。只有一隻眼睛在空中飄浮著。

三名少年看到之後，因為過於害怕而開始倒退，打算朝入口的方向逃走。但是不知怎麼的，入口的洞穴竟然不見了。即使努力找尋，也只是摸到水泥牆，根本找不到洞穴。

66

魔法博士

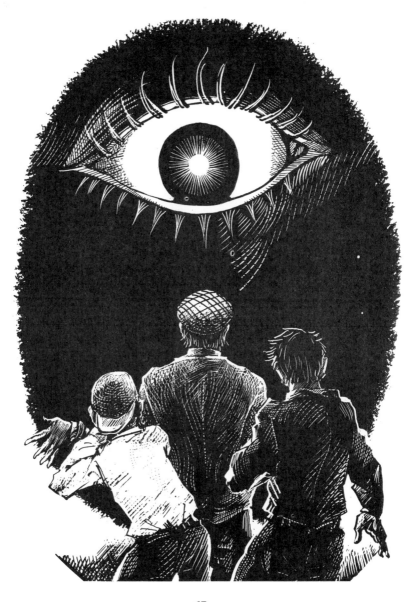

三人在黑暗中縮成一團，一直看著巨人的眼睛。就算不想看，也好像被磁石吸引似的，很自然的就往巨眼看去。

接著又發生可怕的事情。

黑暗中出現另外一隻巨大的眼睛。巨人有兩個眼睛。而且被如鞭子般粗大的黑色睫毛覆蓋著。兩隻眼睛一眨一眨的。

無處可逃的少年們，在黑暗中格外害怕，只能抱緊對方的身體，不知該如何是好。

終於，兩隻眼睛的下方，出現好像兩條被子疊在一起似的鮮紅色東西，原來是巨大的嘴唇。寬約兩公尺，是既厚又紅的嘴唇。

接著，對面的牆壁開始泛白。不知道從哪裡來的光線照在那裡。接下來看到令人驚訝的巨大臉龐浮在牆上。那是一張好像六張榻榻米大的人的臉孔。

粗黑的眉毛長度將近兩公尺。下方是先前看到的兩個眼睛。還有大

68

鼻子，以及好像兩條棉被般的巨大鮮紅色嘴唇。

這個臉的下巴碰到地面。巨人的身體到底在哪裡呢？難道是窩在地

裡嗎？不，不是這樣的。後來才知道，這個好像奈良大佛般的巨人橫躺

在那裡。下巴貼於地面，臉看著這邊。

這時，如同一張榻榻米大的巨嘴張開了，露出白皙的牙齒，每顆牙

齒都像背包那麼大。透過牙齒，看到黑色巨舌。

突然間，黑暗中颳起了一陣強風。巨人好像要把三名少年吸入口中

似的，發出的氣息像風一樣強。

三名少年拼命的努力，希望不要被風吸進去。但是，無論他們怎麼

努力，三個人的身體依然慢慢的朝巨人的口接近。除了颶風之外，還有

眼睛看不到的黑手從少年身後推著他們。三人越來越接近巨人的口腔，

已經無計可施了。

三名少年被推近巨人的大口前方時，小林首先被吞進鮮紅的嘴唇和

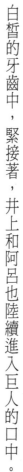

白皙的牙齒中，緊接著，井上和阿呂也陸續進入巨人的口中。

鑽胎內

過去稱通過山中的岩洞為「鑽胎內」。而參拜在大佛體內的小佛也稱為「鑽胎內」。

然而，接下來小林等三名少年就要鑽入巨人的胎內了。

被吸進巨人口中的三名少年，害怕被巨人可怕的牙齒咬碎。但是巨人並沒有咬這三個孩子，而是直接把他們吞了進去。

巨大的舌頭不斷的移動，將三人送往喉嚨深處。吞下之後到達巨人的食道，這是一條只能勉強通過的隧道。奇怪的是，食道壁好像塑膠一樣，是由透明的物品構成的。三人由這個隧道往裡面前進，但還是可以看到外面的景觀。

70

各位讀者在學校裡應該看過人體模型。由模型的外側，就可以清楚的看到食物通過的食道、氣息通過的氣管，以及肺、心臟、胃、腸等。與人體真實器官的顏色完全一樣，現在就是這種情形。孩子們在巨人的體內，看到千倍般大的器官。

三名少年通過巨人的食道時，因為牆壁好像塑膠製透明的構造，因此可以看到巨人的心臟與肺臟。肺臟正在冒泡，是褐色的。泡沫在頭頂上好像雲層般擴展開來，每當巨人呼吸時就會擴張與收縮。

三人通過的食道的這個隧道也不斷的移動著。就好像坐在船上隨波逐流似的。

最可怕的就是心臟。好像雲層般擴散的肺臟也是透明的，因此可以看到整個心臟的形狀。就好像掛在淺草觀音堂前，書寫著「雷門」的大燈籠，好幾個聚集在一起，是一個非常大的鮮紅色心臟。

心臟撲通、撲通的跳動，粗大的血管如同波浪般移動，鮮紅的血液

在血管中流動。

在粗大的血管中，可以看到分枝的中型血管，也可以看到很多細小的血管。這些血管也像塑膠一樣的透明。好像鮮紅色的河流般，血液正在流動著。

小林少年曾經前往足尾銅山（櫪木縣西部的銅山）參觀。那裡有很多如小房間般大的盒子，溶化成鮮紅色的液體銅裝滿盒子之後，藉著機械的力量傾斜時，鮮紅色的銅就會冒出黃色的煙，好像瀑布般流下來，令人震撼。

三名少年看到這種奇妙的景觀時，就好像置身於夢境一般，甚至忘記害怕。但是，接下來還是發生令他們更害怕的事情。

巨人的心臟送出血液時，就和那種可怕的光景一模一樣。

尾隨在三人身後的，是如洪流般的水。大量的水以驚人的速度流了過來。可能是巨人喝下的水已經流入食道中了。

少年們被洪流沖倒，連滾帶爬的迅速往內部流去。

食道的下方是巨人的胃。三人朝向胃流了過去。

食物一旦進入胃中就會被胃液消化。少年們在學校曾經學過這些知識。想到自己即將進入巨人的胃中，碰到苦澀的胃液而身體將被溶化，就感到非常的惶恐。

驚慌的少年們想要逆流而上爬出喉嚨，但是根本辦不到。持續被洪水不斷的往裡面沖下。

突然間，原先的光亮變成一片黑暗，隨著水流落入深邃的洞中。這裡就是巨人的胃。胃並非透明的，裡面一片漆黑。被洪流沖了下來的三人，掙扎的站起來。發現水不及膝，就不必擔心被沖走了。三人互相找尋對方，然後又擠在一起，在黑暗中互相擁抱。

因為不知道苦澀的胃液是否會流過來，感覺自己已經沒有存活的機會了。

就在一片黑暗中，可以聽到撲通撲通的水聲。好像有人在水中走路似的。這裡除了三名少年之外，到底還有誰呢？

難道巨人的胃中棲息著可怕的蟲嗎？如果巨人體內有蟲，那就可能是像妖怪一般的大蟲。牠現在已經發出聲音朝這裡接近了。雖然一片黑暗，什麼都看不到，但是相信這個傢伙一定不小。

「呼嘿嘿嘿嘿……。」

有一種奇妙的聲音正在笑著。

「怎麼樣，鑽胎內很有趣吧！」

聽到人類說話的聲音。不是蟲，難道有人住在這裡？

「呼嘿嘿嘿……，你們很害怕了吧！這是沒有辦法的事情。這裡是胃，但是不會把你們融化。胃下方也沒有的國王經常異想天開。這裡就是鑽胎內的終點。

知道了嗎？這些全都是製造出來的，這只不過是一個很大的人偶而

已。巨人的眼、口、心臟會跳動等，全都是用機械操縱的。甚至連呼吸的氣息，也只不過是大電風扇的風而已。」

少年們先前已經稍微察覺到異常，經對方說明之後，終於完全了解了。但是在黑暗中無法看到對方，所以還是不能掉以輕心。

「你到底是誰？把我們引來這裡要做什麼？」

小林少年瞪著眼睛看不到的對手。

「我啊？我是魔法國的人民啊！我將要帶你們去見國王。」

「國王？他到底在哪裡？」

「在大殿啊！他是魔法博士，是一位很偉大的人物喔！」

「喔，你是指黃金怪人嗎？」

「喔，你也知道啊！國王穿著黃金鎧甲，而且是魔法師，的確是黃金怪人。」

眼睛看不到的那個傢伙這麼說著，然後漸漸朝對面走了過去，終於

聽到碰的聲音，在胃壁上看到四方形的洞穴。那裡好像是一扇門，男子打開門。

由外面射入一些光線，終於可以看見對方了。那個傢伙從頭到腳都穿著黑色衣物。黑襯衫、黑長褲，頭上用黑色袋子罩著，只露出眼睛和嘴巴。

也許先前將三名少年推入巨人口中的，就是這個傢伙。戴著黑手套的手奪走他們的手電筒，接下來可能從身後推他們。

「從這裡出去吧！國王的房間就在那裡。」

蒙面男子說著，先行走出胃壁上的門。

這個門比地面稍高一些，因此水不會流過去。少年們跟在男子的身後走出門。門外有三個階梯。走下階梯通過微暗的隧道，再往前進時，出現另外一扇門，蒙面男子把門打開。

這時，刺眼的強光照了過來。

76

原來這就是地底國王——魔法博士的房間。

「進來吧！」

三人跟著男子走進房間。

廣大的房間和過去的佛堂一樣，閃耀著金色的光芒，令人覺得炫目耀眼。

天花板、牆壁全都是金色的。金色的圓桌，金色的高背椅，椅子上坐著似曾相識的黃金怪人。

魔術種子

這時，黃金怪人新月形的黑色嘴角往上翹起，發出可怕的笑聲。

「呼嘿嘿嘿……，小林團長，終於還是抓到你了。我已經等你很久了。」

小林等三名少年在蒙面男子的推擠下，被迫站在黃金怪人所坐的金色桌子旁。三人看著怪人可怕的臉，根本沒有力氣說話。

「呼嘿嘿嘿……，很驚訝吧？我一定會遵守約定。我說過，我一定要偷走名偵探明智小五郎，讓他住在我家。不過，在此之前，必須把明智偵探的重要助手小林少年抓來當俘虜。這個約定已經實行了。小林，你現在變成我的俘虜了。下一次就輪到明智先生了。呼嘿嘿嘿……。」

小林什麼也沒說，只是瞪著怪人可怕的臉。

「小林，你的口袋裡不是有很多的BD徽章嗎？現在就乖乖的交出來吧……。喂！趕快搜一下這個孩子的口袋。」

怪人命令站在後面的蒙面手下。

小林自己從口袋中掏出三十個BD徽章，扔在黃金桌上。即使不願意，還是會被蒙面人拿走。

「嗯！很好。這是你們少年偵探團的標誌。如果遭遇意外被抓時，

78

就將這個丟在路上，以方便其他團員前來找尋自己。呼嘿嘿嘿……。怎麼樣！我非常了解你們少年偵探團的做法吧！事實上，我也有一些BD徽章喔！你看。」

黃金怪人說著，不知道從哪裡掏出一大把BD徽章擺在桌上，那的確是少年偵探團的徽章。這到底是怎麼回事？怪人怎麼會有這麼多BD徽章呢？真是令人百思不解。

「呼嘿嘿嘿……，你的表情好像很驚訝哦！你看，這些徽章可不是假的喔。背面刻有團員的名字。你念念看，這是井上。喔！這是野呂，呼嘿嘿嘿……。怎麼樣，這兩種徽章已經落入我的手中了。」

怪人彎著新月形的嘴笑著。

「喂！把那兩個孩子帶過來。」

怪人命令蒙面手下。手下點點頭走出房間。不久之後，帶了兩名少年進來。

看到這兩名少年時，小林少年不禁「啊」的叫了一聲。發生了很不可思議的事情。

進來的兩名少年，驚訝的呆立在那裡。他們都懷疑自己的眼睛看錯了。怎麼會有這麼奇怪的事情呢？是不是在做夢呀？

被帶進來的兩名少年就是井上和阿呂。站在小林旁邊的也是井上和阿呂。怎麼會有兩個井上和兩個阿呂呢？

先前進來的井上戰戰兢兢的靠近另外一位自己，阿呂則好像躲在井上身後似的跟了過來。

兩個井上在一公尺的距離前停下腳步，互相看著對方。

井上覺得自己好像站在大鏡子前。眼前的這個傢伙，不論容貌與衣服，都和自己一模一樣，彷彿站在鏡子前方。

阿呂也站到另外一位阿呂的前面。

「你到底是誰？我並沒有雙胞胎兄弟。你和我看起來好像雙胞胎一

樣。」

被帶進來的阿呂驚訝的說著。這時怪人又笑了起來。

「呼嘿嘿嘿……，感到很驚訝吧！要找到這麼相似的兩個孩子可不容易呢！到底誰是真的，誰是假的呢？小林，你來猜猜看吧！」

好像惡作劇似的問著小林。

「我知道！先前一直和我在一起的這兩位是假的。這就是你的魔術種子。」

小林滿臉通紅的大叫著。他了解魔法博士的圈套了。

「嘿嘿嘿……，不愧是明智偵探的弟子。你的頭腦真的很靈活。我派遣幾十名手下找遍國內，終於找到這兩個人。但是，這兩個人也不是完全一樣，因此，我讓他們變裝。稍微看一下可能無法分辨，兩人的臉就是我的變裝術傑作，所以才能騙到你。」

「那麼，真正的井上和阿呂一直被關在這裡囉？因此，你才會擁有

刻著井上和阿呂名字的ＢＤ徽章。是吧？」

小林少年冷靜的說著。

「沒錯。但是你還不知道事實。井上和阿呂被我用活動電影吸引到神社的森林中。我安排兩名蒙面手下在森林中等待他們，綁架了井上和阿呂之後送上汽車，直接帶到這裡來。我這個地方非常廣大，到處都是入口，不僅先前的地下道一個入口而已。

在森林中格鬥時，井上從口袋掏出好像銀幣般的東西，並且丟在地上，我並沒有忽略這一點。撿起來一看原來是ＢＤ徽章。我想，來森林途中的地面上應該也有這些徽章，因此命令手下調查。結果正如我想像的有很多。全部都收集在這裡了。」

「因此，我們完全不知道井上和阿呂失蹤的事情。如果徽章遺留在原先的地面上，一定會被少年偵探團的團員發現。……，但是，你為什麼連我的徽章也要取走呢？你打算做什麼？難道要以徽章為種子做壞

82

小林盯著怪人的臉問他。

「呼嘿嘿嘿……，真厲害！不愧是智勇雙全的小林。你連這一點都察覺到啦！當然囉，我就以這個為種子，引誘明智偵探前來。只要將刻有三人名字的徽章丟在地上，則少年偵探團的孩子一定會發現。這麼一來，小林和井上、野呂三個人被俘虜的消息，很快就會傳到明智偵探的耳中。對明智偵探而言，小林你是重要的人物。明智一定會親自前來。我早就已經想好陷阱抓明智了。

呼嘿嘿嘿……。這個想法很棒吧！日本第一名偵探和名助手全都成為我的俘虜。我雖然是大盜，但這還是我頭一次偷盜人類呢！呼嘿嘿嘿……，以往我從來沒有想過這麼痛快的事情。呼嘿嘿嘿……。」

黃金怪人好像發瘋似的，不停的咧嘴大笑。

小林少年的智慧

黃金怪人終於停止笑聲。沈默了一會兒，看著一直瞪著自己的小林少年，靜靜的問他：

「你已經知道我的魔術種子了嗎？」

「嗯！我知道。我什麼都知道了。」

小林少年充滿自信的回答。可愛的眼睛閃耀著光芒。

「喔！真是厲害。你倒說說看，我為什麼要把井上和野呂他們兩個人抓來呢？」

「因為你想要製造兩位替身。」

「為什麼需要替身呢？」

「因為想要偷走山下先生倉庫中的葛登堡聖經。」

84

「佩服、佩服。你連這一點都察覺到了。你說說看，我是如何偷走那本聖經的呢？」

「當時我和山下先生、山下少年，以及四名少年偵探團的團員都在那裡守護。四人中包括假井上和假阿呂。假井上假扮成黃金怪人，那件金色的衣服可以摺疊，因此當然可以變小。假井上一會兒穿上衣服，一會兒脫掉衣服，以欺騙眾人。」

「嗯！的確如此。當時使用的金色假面具和鎧甲，是利用塑膠塗上金粉。在倉庫中微暗的燈光下，當然可以騙過你們。假井上有兩套金色的衣服，一套如兒童身材般的大小，另一套則是大人的尺寸。大人衣服的底部有類似踩高蹺般的設計，因此能使身高變高。關掉電燈時他就換衣服，站在微暗的倉庫角落嚇唬眾人。脫掉之後則摺疊起來，丟在書架上厚重的書本後方。當時沒有人去找書籍的後面，因此，認為黃金怪人就像煙霧般的消失了。」

85

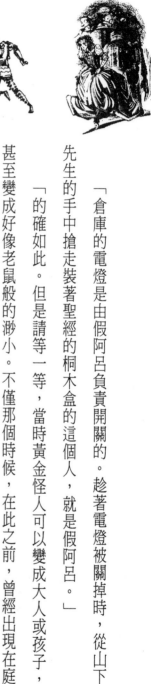

「倉庫的電燈是由假阿呂負責開關的。趁著電燈被關掉時，從山下先生的手中搶走裝著聖經的桐木盒的這個人，就是假阿呂。」

「的確如此。但是請等一等，當時黃金怪人可以變成大人或孩子，甚至變成好像老鼠般的渺小。不僅那個時候，在此之前，曾經出現在庭院中，在山下少年的面前慢慢的縮小，變成如同老鼠般的大小。接下來快速爬上水井圍欄，躲入古井中，那又是怎麼一回事呢？」

可怕的魔法博士黃金怪人好像老師詢問學生似的，一直用一些簡單的語彙詢問小林少年。

當然，黃金怪人非常佩服小林的智慧。而且他也知道，即使小林再多聰明，也不可能從這個地下室逃走，因此安心的詢問他，想要了解這個孩子到底有多高的智慧。

此時，小林的立場非常艱苦。他想要揭露這個醜陋怪物的魔術種子的祕密，希望令對方氣餒。

「出現在山下的庭院中時，正是天色微暗的黃昏。因此，能夠順利的移動。庭院中有許多大樹林立。當時的怪物當然就是你。除了你之外還有孩子助手。可能是假井上和阿呂，兩人穿著金色衣服，躲在大樹的樹幹後面。身為大人的你，離開山下的身邊，躲藏在一棵樹的後面。這時，假井上代替你，出現在山下可以看到的角度往回走，然後躲在相反側的樹幹後方，接下來再由假阿呂等著，又換個樣子出現。阿呂和井上相比體型稍小一號，因此看起來好像黃金怪人縮小了。」

「你說得沒錯，的確如此。但是，最後變成像老鼠這麼小，這又是怎麼回事呢？不可能有這麼小的人吧！」

「有啊，就是玩具呀！」

小林大叫著。

「咦！玩具？玩具怎麼可能爬上水井圍欄呢？」

「因為它是用眼睛看不到的細線綁著啊！它可能是非常堅固的黑

絲線。你的手下躲在古井中拿著線。走在地面上時則利用發條機械。擁

有發條的玩具當然可以自己走。此外，從倉庫的窗戶往上爬，以及進入

倉庫內時，應該都是假井上利用細線來操縱玩具吧！」

「太厲害了。真不愧是名偵探的助手，連這一點都想到了。的確如

此。像你這麼聰明的孩子，真希望你成為我的手下。不，我打算讓你成

為我的手下。不僅是你，連名偵探明智也會成為我的手下。」

「這是不可能的！我絕對不會成為你的手下。明智老師也不可能成

為你的手下。到時候他一定會收拾你的。」

小林毫不服輸，如蘋果般的臉龐脹得通紅的說著。

「呼嘿嘿嘿……，成為我的俘虜竟然還大言不慚。到時候你就知道

了。等到明智先生被抓到這個房間時，你可就有苦頭吃了。」

「他才不會被你抓住呢！我一定會阻撓這件事情，絕對不讓老師被

你欺騙。」

88

聽到他這麼說時，原先一直保持沈默的真正的井上也挺起胸膛，大聲的叫道：

「是的。小林、我還有阿呂三個人，一定會阻撓你的計畫……。我們絕對不會輸的。」

「呼嘿嘿嘿……，少年偵探團的團員的確令人佩服。但是，你叫得這麼大聲我一點都不害怕，反而有點同情你們。好吧，好吧，不要再吵了。現在讓你們吃一些好吃的東西吧。呼嘿嘿嘿……。

但是小林，你似乎忘了說出今天傍晚所發生的事情。小黃金人偶不是一直走著嗎？中途卻立刻變成如同小孩般的大小，這又是怎麼一回事呢？」

「喔！這我也知道。賣玩具的老爺爺就是你，是你假扮的。」

「呵呵呵……。可能是吧！」

「玩具人偶能夠一直走，是因為你用細線牽著它。你將雙手伸向前

方，好像要追趕人偶，事實上，你的手隨時擺在人偶的正上方，因為你的手上綁著細線，讓人偶看起來好像在走路似的。由於天色已經微暗，因此看不到那些線。

突然變成如同小孩般的大小，是在郵筒的轉角，穿著金色衣物的孩子就躲在郵筒後面。」

「不，這點你就想錯了。雖然當時天色微暗，但還是黃昏，偶爾還是有人通過，不可能一直躲在郵筒後方。而且，穿著金光閃閃的衣物，立刻就會被發現，到時候就會引起大騷動，我怎麼可能做這麼危險的事情呢！」

小林驚訝的看著怪人。

「啊！是嗎？那麼那個郵筒……」

「嗯！你的頭腦的確動得很快……。那個郵筒是假的。將薄鐵板漆上紅色油漆，變成假郵筒，假井上穿上金色的衣服躲在郵筒裡面。即使

有人通過也沒有問題的。當我繞過轉角時，立刻抬起很輕的假郵筒，并

上就可以出來啦。呼嘿嘿嘿……。」

黃金怪人好像覺得很有趣似的笑了起來。真是一位變幻莫測，不可

思議的怪物。他的確是個魔術師，不斷的使用一般人想不到的奇術。接

下來又會發生什麼事情呢？

洞窟怪人

知道種子之後，黃金怪人又彎起他那新月形的嘴笑著。接著又說了

一些很不可思議的事情。

「正如同我先前所說的，我一定要把明智偵探抓到這裡來，讓他成

為我的手下。在此之前還有一段時間，就趁著這個空檔，我想讓你們三

人看看這個地底王國驚人的魔法。這是一般的世界所看不到的哦，全都

91

是一些不可思議的東西。那麼，就把這三個人帶到對面印度魔術的洞窟去吧！」

怪人命令蒙面男子，蒙面男子帶著小林和真正的井上和野呂離開了黃金屋。

少年們即使不願意，但因為身為俘虜也無計可施。不過，他們並沒有遭受悲慘的待遇。既然要讓他們看不可思議的魔術，他們也想要開開眼界。因此跟著蒙面人走了。

來到如同隧道般狹窄的洞穴，再往前走時，周圍突然變寬，進入一個很可怕的大洞窟中。這裡有一些電燈，不過洞窟非常大，對面一片漆黑，天花板非常高，無法看清周遭的景物。

三人來到此處時環顧著四周，蒙面男子好像被吸進黑暗中似的，突然消失了蹤影。

「咦！剛才那個人到哪裡去了？接下來會發生什麼事情啊？我好

「害怕喔！小林團長，我們離開這裡吧！」

阿呂還是像平常一樣的膽小。

這時，洞窟右邊突然有白色的東西跳了進來。好像妖怪一樣，眾人嚇了一跳。但進來的並不是妖怪，而是有著一張黑臉的老人。他的頭髮全白，留著白鬍鬚，滿臉都是皺紋，是一位非常瘦的老人。

他用一大塊白布從肩膀往下方裹著身體，好像照片裡看到的印度和尚似的。腋下夾著捲起的粗繩，不知道要做什麼用。

老人身上的白布不斷的飄動。走到洞窟中央時停了下來，用奇怪而嘶啞的聲音對少年們說：

「你們接下來會看到許多有趣的東西，也就是有世界之謎之稱的印度大魔術。請看這個繩子。把這個朝空中扔去，長繩就會直立在半空中而且不會掉下來。接下來會發生更不可思議的事情。你們可要全神專注，仔細的看喔！」

93

說完之後，老人抓住夾在腋下的繩子的一端，好像學過厲害的拋繩技術一樣，以驚人的速度將繩子拋向天花板。

繩子朝洞窟的天花板不斷的延伸，最後直直的立在那裡。繩子並沒有掉下來，變成一條繩柱。長長的繩柱不斷往上延伸，最後消失在天花板的暗處。

「接下來會發生什麼事情呢？你們仔細看喔！」

老人說完之後，消失在右手邊的黑暗中。這時，一位十歲左右的孩子跑了過來。孩子全身都是紅白相間的橫條紋衣物，身上穿著紅白相間的大橫紋襯衫和褲子，頭戴紅白相間的運動帽。臉部漆黑，白色的大眼睛骨碌骨碌的轉動著。

孩子來到筆直的繩子旁邊，朝眾人微笑了起來。漆黑的臉上露出白色的牙齒。

這個孩子開始攀爬繩子。就好像猴子一樣，朝繩子的上端奮力的爬

了上去。

這時，右邊的黑暗中傳來啪的聲響，又跳出奇妙的東西來。

四分五裂的少年

仍然是一位用白布包裹身體的黝黑男子。不是先前那位老人，而是一位三十歲左右的強壯男子。他的手上拿著閃耀光芒的恐怖寬刀。

強壯男子手上的大刀，就像中國的青龍刀那麼恐怖。這種刀稱為大砍刀，甚至可以用來殺牛。

男子全身漆黑，眼睛骨碌骨碌的轉動著，面露可怕的神情。他二話不說，也沒有看三名少年，白色的眼睛一直瞪著攀爬繩索的孩子。

男子的手接過繩子。將大刀叼在口中，用雙手抓著繩子，開始追在孩子的身後往上爬。

「哇！」

這時從上面傳來哀嚎聲。已經往上爬行五公尺的孩子，看到手持大砍刀的男子時，嚇得拼命掙扎大叫，立刻加快手腳的動作，往繩子的上端逃走。

但是，繩子只到達洞窟的天花板。如果在那裡被追上了，該如何是好呢？

叼著大刀的男子悠閒的跟在孩子身後往上爬，因為他知道孩子是逃不遠的。

三名少年看到這個情景後，心跳急速的加快，這名恐怖的男子難道想要殺死那個孩子嗎？他們非常擔心。井上等人跑了過去，想從下方抓住男子的腳，但是已經來不及了。那名男子擅長爬繩子，立刻往上爬了四、五公尺。

孩子已經往上爬行十公尺，不過，洞窟的天花板一片黑暗，從下方

看去根本看不清楚。

當眾人手心冒汗，抬頭往上看時，叼著大刀的男子消失在天花板的黑暗中。

啊！被追趕上的孩子結果如何呢？是不是已經被男子抓住，遭遇可怕的下場了呢？

「哇——！」

天花板的黑暗中傳來令人顫抖的哀號聲。因為洞窟產生回音，因此各處都可以聽到哇哇哇的聲音。

好像有五、六個小孩正在哀嚎似的。

當回音逐漸變小而完全消失時，又發生可怕的事情。

天花板上落下細長的東西。好像紅白相間的棒子似的，掉落地面而滾動著。

到底是什麼東西呢？少年們還搞不清楚狀況，感到很驚訝，屏氣凝

神的想要看個清楚，……，天花板上又落下紅白相間的長形東西，接下來又掉下兩個比先前稍微小一點的紅白相間的東西，在地面上滾動著。

仔細一看，後來掉下來的兩個東西上面還有五根可愛的手指頭。原來是手，是那位孩子黑色的手。

先前掉下來的兩個，也許是腳。仔細一看，啊！的確穿著黑色膠鞋的腳。膽小的阿呂知道掉下來的東西之後，嚇得死命抓住小林少年，而且身體不斷的發抖。

那麼可愛的孩子，竟然在繩子上被可怕的男子砍得四分五裂。即使在地底的魔法國，也不能允許這種殺人的事情發生。

接著又有兩個東西掉下來。是孩子的頭和身體。戴著紅白相間運動帽的頭落到地面上，正在地上滾動著。

看到這種情景，井上發出「嗚」的呻吟聲，抓緊小林的手臂。

「不能再坐視不顧了。我們必須抓住那個傢伙，把他交給警察。」

98

魔法博士

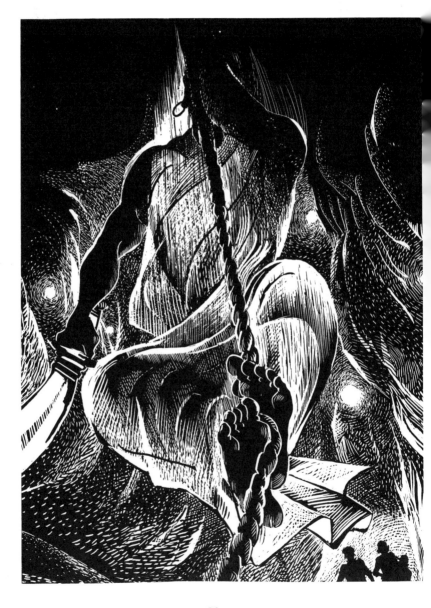

小林團長，即使在魔法國，也不允許這種殘酷的事情發生。我們不是明智老師的弟子嗎？我們是重視名譽的少年偵探團團員。一定要抓住那個傢伙，好好的修理他。」

井上氣得滿臉通紅。

但是，小林似乎想著其他事情，並沒有因此而慌亂。他看到嚇得發抖的阿呂，以及在一旁拼命安慰他的井上，微笑著說道：

「待會就知道那個孩子是否真的被殺了。」

這時，有人從直立的繩子上咻——的滑了下來，原來是那名可怕的男子。他單手握著大刀，用另外一隻手抓著繩子滑下來。閃耀光芒的大刀上還沾滿鮮血。

「小林團長，你看是血。是真的被殺了。趕快抓住那個傢伙！」

小林抓住想要跑過去的井上的手。

「待會兒就知道了，等會兒吧！」

100

這時聽到笑聲傳來。

「哇哈哈哈哈哈……」

拿著大刀的男子滑到地面上時，對著三名少年大笑。

大魔術

男子終於停止了笑聲，並將大刀扔在地上，然後開始說話。

「我終於把那個醜陋的孩子大卸八塊了。我的刀法很高明吧！咦，你們感到驚訝嗎？那個孩子還在那裡發抖呢！真是個膽小的傢伙，我又沒有把你四分五裂。」

男子默默的看著在地上滾動的孩子的頭和手腳，接著，臉上露出悲傷的表情。

「但是，看到小孩變成四分五裂的慘狀在地上滾動，我又覺得他很

可憐。我竟然做了錯事，我怎麼可以做這種事情呢？我感到非常悲哀。

嗯，我真的感到很悲哀……。你們好像也很悲哀似的。是的，真的大家都很悲傷。」

男子開始潸潸落淚，甚至放聲大哭。

先前面露猙獰表情的人，現在卻像孩子般哭泣了起來。真是很奇怪的光景。少年們看了也覺得有些同情。

「啊！我感到很後悔，很後悔。一定要讓這個孩子還原，再讓他重新活過來。把頭和手腳接起來，讓它們恢復原先的樣子。我一定會讓你活過來的。」

但是，即使技巧再高明的外科醫生，也不可能接合已經四分五裂的手腳再，孩子不可能活過來的。

不可能用漿糊或膠著劑，把人的手腳連接起來吧！

「你們為什麼面露訝異的表情呢？你們認為我無法將這些四分五

102

裂的手腳再接起來嗎？但是，魔法國裡任何事情都可能發生。你們不知道嗎？人類的手腳真的可以連接起來，人死也可以重生呢！你們覺得我在說謊嗎？我就讓你們見識見識。」

男子說著，隨手抓起掉落地面的一條腿，用力扔向洞窟對面。

穿著紅白相間條紋褲的腿，飛過空中，到達洞窟對面的黑暗處。結果，啊！真是不可思議，那條腿竟然站了起來。鞋子朝下，就好像人站著似的，只有一隻腳站在那裡。

「怎麼樣，不錯吧！接下來輪到右腿。」

男子大叫之後，扔出另一條腿。這條腿和先前的腿並立在一起。

「嗯嘿嘿嘿！真的很棒吧！接著是身體。」

說著又扔了過去，結果如何呢？孩子的身體正好擺在兩條腿上。

接下來扔出兩隻手，也正好黏在身體兩側的肩膀處。

「最後是頭了。看清楚囉！只要把頭黏上去，就會變成原先的身體

了。問題在於能不能復活。」

戴著紅白相間運動帽的少年的頭，就好像一顆大球似的劃過空中。

啊，太棒了！正確的黏在身體上。

「啊！笑了，笑了，臉上出現表情了。」

阿呂突然大叫著。

是真的！擺在身體上方的孩子的頭部，開始出現了表情。他睜開眼睛，露出白皙的牙齒笑著。

大家都驚訝的看著眼前這一幕。這時，連接完成的孩子，開始活動了。

啊！太危險了，這樣動可能又會四分五裂。大家都為他捏了一把冷汗。但是孩子卻一副若無其事的樣子。一邊叫著一邊揮舞雙手，開始移動身體，而且朝這裡走了過來。

「萬歲！」

原本兇惡的男子好像很高興似的，大叫了起來。

「你們看，我沒有騙你們吧！四分五裂的孩子又重新活過來了。他還笑著走路呢！真是可愛。我不會再做那麼殘忍的事情了。我一定要和孩子和睦相處。」

男子朝大家笑了一笑，攤開雙手跑向孩子那邊。抱起孩子，疼愛的摸著他的臉頰。

「哦！沒有比這更值得慶賀的事情了。好，我們就來跳舞慶賀一下吧！你們三個也過來一起跳舞吧！」

男子牽著重新活過來的孩子的手開始跳舞，同時跳到三名少年的身邊。牽起少年們的手，把他們拉入洞窟中。

這時，洞窟內突然變亮，電燈的光線增強了，同時聽到音樂聲，是輕快的音樂。

「來，跳吧，跳吧！」

男子先行跳著舞。三名少年也因為孩子重新活過來而感到高興，因

此也加入跳舞的行列中。洞窟中開始進行奇怪的土風舞，好像節慶舞蹈似的。大家配合愉快的音樂曲調不斷的跳著、笑著。此時，最高興的是阿呂，他擠眉弄眼的高興的跳舞。三名少年渾然忘我的跳著舞。

「大家累了吧，稍微休息一下。」

男子停止跳舞，大家也跟著停了下來。

「你們現在知道魔術種子了吧！知道嗎？」

男子說著，看了看眾人。

「嗯！我來說說看。」

小林少年走向前來。

「不愧是少年偵探團的團長。你說說看吧！」

男子面露可怕的表情，以完全不吻合的溫柔聲音問道。

「那是印度奇術，是很有名的奇術。在這個世界上，沒有人知道這個奇術的祕密。我曾經聽明智老師說過。不過，在這裡進行的奇術比較

106

簡單。」

「簡單？為什麼呢？」

「因為這裡是洞窟，有天花板做掩飾。真正的印度奇術是在原野上表演的。原野中沒有天花板，因此無法取巧。」

「嗯！然後呢？」

「這個洞窟的天花板比較昏暗，由下方往上看時，根本無法看清頂端。因此，在黑暗的天花板上有機關。從天花板垂下板子，有人站在板子上抓住往上拋的繩子的一端，接下來勾在大釘子上，因此繩子會直立在半空中而不落下來。

孩子沿著繩子往上爬。叔叔也拿著大刀往上爬。結果孩子被砍得四分五裂掉落下來。

先前落下來的是人偶的頭、身體與手腳。在天花板上的人早就已經準備好這些東西，陸續丟下來。將手腳扔向對面黑暗的牆壁，使得孩子

還原，這就是黑魔術，是吧？」

「嗯！佩服。真的看得很仔細。那麼，黑魔術到底是什麼呢？」

「將洞窟對面的牆壁塗成漆黑色，或用黑色的布蓋住。電燈全部照射到我們這一邊，因此，黑暗的牆壁上沒有任何光源。

利用一個孩子，用黑布裹住全身站在那裡，我們從這裡根本看不到他。漆黑的東西站在黑色的牆壁前面，我們當然看不到。

當叔叔將腿扔過去時，那個孩子就將原先蓋在腿上的黑布撕下來，藏起來。

另外，還有一位全身裹成黑色的助手，將扔過來的人偶的腿，蓋上黑布。

接下來將陸續扔過來的腿、雙手、身體、頭部也用黑布蓋起來。後來的瞬間，站在牆壁前的孩子，快速拿掉蓋住手、身體和頭部的黑布。因此，丟過來的手、身體、頭好像陸續黏合在一起似的。後來孩子笑著朝我們走過來。他當然不是先前爬上繩索的那個孩子。

魔法博士

先前那個孩子躲在從天花板垂下來的板子上。也就是說，有兩位非常相似的孩子，一位爬上繩子，另外一位躲在對面黑牆的前面，用黑布包住身體站在那裡。

黑魔術是大家都知道的戲法。在這個洞窟中，沒有人認為會變出這樣的戲法，都認為真的發生了奇妙的事情。」

小林少年輕鬆的解開大魔術的祕密。

「厲害，厲害！不愧是少年名偵探。好，接下來還有一個魔法國的大魔術要讓你們看。這是有一點可怕的魔術。你們要小心，可別嚇哭了哦！」

男子對三人招招手，然後走入洞窟出入口的漆黑隧道中。

109

巨大的怪物

此刻，三名少年身為俘虜，即使不願意也無處可逃。只好依照男子的吩咐，跟在他的身後。

黑暗的隧道中有一些岔路。大家緊靠在一起往前走，走到水泥階梯前，爬上階梯來到一個寬廣的場所。

這裡不是洞窟，而是天花板很高、寬廣的走廊。這裡可能已經到達地面，有點昏暗，好像地下鐵的月台一般。天花板的牆壁和地面都是水泥打造的，沿著其中一邊的牆壁好像有一些房間，可以看到幾扇門。

高處掛著小燈泡，四周微暗，看不清楚對面。

先行的男子站在廣大走廊的正中央，回頭看著三名少年，不懷好意的笑著。

「在這裡稍等一下，待會兒就會出現不可思議的東西喔！」

說著，一直看著微暗走廊的盡頭。三名少年也和他一起看著同一個方向。

外面有點兒涼，而且非常安靜。這種靜謐的氣氛，好像即將發生什麼可怕的事情似的。在微暗的對面，會不會出現可怕的怪物呢？

三人睜大眼睛看著那邊，對面走廊的盡頭有東西正在移動。因為過於黑暗，因此看不清楚，不過好像是個灰色的龐然大物。

三名少年感覺心臟好像快要跳出來了，因為他們聽到非常可怕的聲音。

好像是比普通的喇叭大上百倍的大喇叭發出的聲響，但是，又不像喇叭那種清亮的聲音，是比較低沈嘶啞的聲音，一種令人震耳欲聾的大聲響。

三名少年擠在一起，做出隨時準備逃走的動作。但是，眼睛還是一

直看著對面的黑暗處。

黑暗中，大怪物的身影越來越清晰了，怪物逐漸朝這邊接近。看來是比人類大幾十倍的大怪物。而且是活生生的。牠晃動著巨大的身體走了過來。

看到耳朵了。比狗的耳朵大一百倍。是非常可怕的大耳朵，好像扇子般嘩啦嘩啦的移動著。

與身體相比，兩顆眼睛小小的，在黑暗中閃耀光芒。此外，還有兩支白色的大牙。牙齒之間，隱約可見有一根好像大的灰色棒子般的東西垂掛在那裡。而且好像朝這邊延伸過來。

看到腿了，像大樹幹一樣粗大。正發出震天巨響朝這裡接近。

「啊，是大象！」

小林大叫著。原來是大象。巨大的象走在水泥走廊上。先前聽到的可怕聲音就是大象的叫聲。這個地方怎麼會有大象呢？這是真的象嗎？

112

是不是魔法博士的幻術呢？

「你知道了吧？這是大象。魔法國裡什麼動物都有。」

男子笑著這麼說。

但是，巨象並不是由馴獸師牽著，而是自己走了過來。同時，腳上也沒有綁著鏈子。

三名少年非常害怕，大象可能會用鼻子把他們捲起來，或用腳踩死他們。

「不要慌張。逃走反而很危險。」

阿呂想要逃走，但是小林牽著他的手，極力的安慰他。

這時，大象已經來到距離他們三公尺遠的地方。真是一個可怕的大東西。長長的鼻子朝這裡伸了過來。

突然間，象鼻捲住男子，男子被高高的抬到大象的頭頂上。

糟糕了，如果被扔到地面上，男子可能會摔亡。

三名少年看了了之後嚇得冷汗直流。大象用鼻子把男子舉到頭頂之後放開他。男子正好跨坐在大象的頭和背部之間。接下來，他笑嘻嘻的用手拍拍大象的耳朵。

這時，大象將長長的鼻子高舉起來，吼——的大叫著。可怕的聲音比喇叭聲更響亮百倍。

突然間，大象放下高舉的鼻子，朝這裡走了過來。鼻子好像瞄準三名少年中的某一人。

少年們嚇得倉皇逃走。三人中動作最快的是阿呂。但是，巨象的腳程更快，長長的鼻子快速伸向阿呂。

阿呂一邊逃一邊回頭看，發現黑色軟軟的象鼻就在眼前。

「啊！救命啊⋯⋯」

阿呂嚇得臉色蒼白，發出可怕的叫聲。因為過於害怕而全身頓時發軟，呆立在當場無法逃走。

114

魔法博士

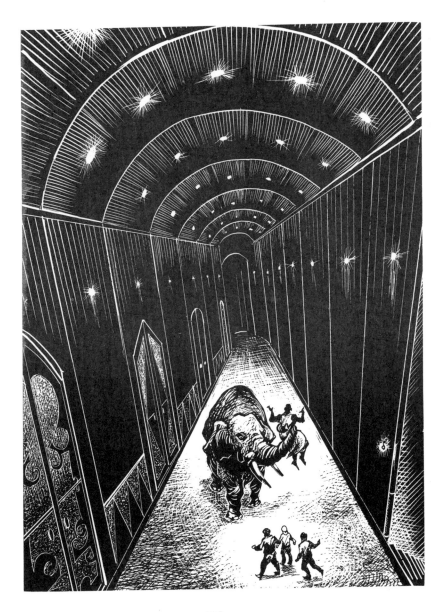

大象的鼻子好像一條大蛇般，捲起阿呂的身體。阿呂感覺身體突然被勒緊似的，飄浮在半空中。

「嗚，哇、哇、哇……」

阿呂發出奇怪的叫聲，吧嗒吧嗒不斷的踢動雙腳。但是，無論他怎麼掙扎，大象的鼻子並沒有鬆開。

看到這種情況，小林和井上二個人急忙抓住阿呂的腳，想要把他拉下來。但是根本無濟於事，阿呂立刻被抬到大象的頭上。

如煙似霧

當阿呂被舉到大象的頭上時，原先騎在象背上的男子伸出雙手抱住他。這時大象鬆開鼻子，男子讓阿呂坐在自己的前面。阿呂就這樣的騎在象背上。

戴著兩個人的象，繼續往前走。牠想要把阿呂帶到哪裡去呢？小林和井上兩人非常擔心，因此緊跟在大象身後。

坐在象背上的阿呂縮著身體，拼命大叫著。但是，男子從身後緊緊的抱住他，阿呂根本無法逃走。

「救命哪……小林團長，井上，快來救我啊……」

廣大的水泥走廊兩側都是牆壁，上頭有幾扇門，其中有一扇很大的門。大象停在門前，用鼻子抓住門把，兩扇門立刻朝兩邊打開。大象嘟嚷著走入門內。

這是一扇讓大象的龐大身軀通過的廣大入口。

兩名少年朝打開的門內看去，發現裡面並不大，僅能容許大象龐大的身軀。沒有任何裝飾品，也沒有桌椅，裡面空無一物。

大象載著阿呂和該名男子進入房間。突然間，朝兩側打開的門再度關上。

117

在大象背上哇哇大叫的阿呂的聲音，突然變得很低沈，感覺好像已經到遠方去了。叫聲持續了一陣子，後來就聽不到了。

那名男子，到底要對阿呂怎麼樣呢？男子的大刀還留在先前的洞窟中，也許他另外還帶有短刀。阿呂會不會像先前那位穿著條紋服裝的孩子一樣，被砍成四分五裂呢？

小林和井上兩名少年擔心不已。他們不斷的推門、敲門。但是，門好像自動上鎖似的，根本無法打開。

「呼嘿嘿嘿……，你們兩個人被留下來啦。」

身後突然傳來可怕的聲音。兩人驚訝的回頭一看，發現一位老人站在身後。

原來是先前在洞窟中將繩子扔向天花板的那位白鬍鬚老人。

「喔！原來是老爺爺你。請打開這扇門，阿呂騎在大象背上，被關在裡面了。」

118

小林拜託他。

「呼嘿嘿嘿……，你擔心嗎？那個孩子不會遭遇什麼悲慘事的，他只是被帶到很遠很遠的遠方去了。」

「遠方？咦，到底是怎麼回事啊？阿呂的確在這個房間裡。」

「不，現在已經到遠處去了。你要我開門讓你們看看嗎？不過，我早就知道那個孩子現在在在哪裡。」

老人好像說謎語般的說著。他走向門前，不知道按下位於何處的按鈕。只聽到卡茲一聲，門自動朝兩側打開了。

「啊！裡面什麼都沒有！先前的大象竟然不知道到哪裡去了？阿呂也……」

小林大叫著。現在房間裡空無一物。大象、男子和阿呂都消失得無影無蹤了。

這個房間除了入口的門之外，並沒有其他的出入口，也沒有發現任

119

何窗戶。

巨象如煙似霧般消失了。啊！可愛的阿呂現在到底怎麼樣了。

惡魔之謎

「呼嘿嘿嘿……，怎麼樣？你知道這個魔術種子嗎？小林恐怕也不知道了吧？呼嘿嘿嘿……」

老人好像在嘲笑他似的，不懷好意的笑著。

好朋友阿呂消失了，小林和井上非常著急，在房間裡打轉，拼命找尋祕密出入口。

但是，四邊的牆壁與天花板、地上都是堅硬的水泥，並沒有什麼可疑之處。這真是可怕的魔法。難道巨象像幽靈一樣，穿過厚厚的水泥牆到別處去了嗎？

120

聰明的小林少年，也無法解開這個謎。這是人類的智慧無法想像的惡魔之謎。

「呼嘿嘿嘿……，你感到困擾了吧？。你先前不是輕鬆的解開印度奇術之謎嗎？現在無法解開這個謎團了吧？呼嘿嘿嘿……，當然，這也是無可厚非的事情。因為這是魔法，而且是大魔術。就連你的老師明智小五郎也不了解喔。勸你還是放棄了吧！到外面去看看吧！即使一直待在這個房間裡，阿呂也不會回來的。」

老人正是魔法博士喬裝改扮的。他對自己的魔術似乎很得意。

「你把阿呂藏到哪裡去了？把他還給我，快還給我！」

井上抓著老人鬆垮垮的衣服，拼命的拜託他。

「呼嘿嘿嘿……，你這麼擔心啊！好，那麼我就讓阿呂從天國回來好了。但是，必須先離開這個房間。如果不關緊這扇門，阿呂就無法回來喔！」

魔法博士說著，自己先走到外面的走廊上。兩名少年沒辦法，只好跟著他走出去。

老人在大家都出來之後，將大門關緊。

「待會兒我默念咒語，大象就會回到這個房間裡。是從天國回來的喔！」

接著，老人閉上了眼睛，雙手擺在胸前合十，好像使用什麼奇術似的。他沈默了很久，大約閉上雙眼五分鐘左右，身子一動也不動。

這時，厚重的門裡傳來如巨大喇叭般的吼叫聲。哇！是大象！是大象回來了。

聽到叫吼聲時，老人睜開眼睛笑了起來。好像很高興咒語展現效果似的，同時走向門前並且推開。

結果如何呢？此刻房間裡站著先前那隻巨象。背上的男子和阿呂安然無恙。

122

小林和井上兩名少年「啊」的叫出聲來，跑到大象的身旁。

這時，騎在象背上的男子輕輕拍拍大象的耳朵，命令牠，

「把我們放下來。」

大象似乎聽得懂人類的語言，立刻將鼻子伸向頭頂上方，將阿呂的身體捲起來，靜靜的放到地面上。

接下來，又以同樣的動作將男子放了下來。

阿呂被放下來時，趕緊抱起小林少年，他非常害怕。先前他一直忍耐不敢叫出來。看到原本以為無法再見到的小林等人時，臉上難掩喜悅之情。

「你到底到哪裡去了？大象是怎麼離開這個房間的？」

小林問他。阿呂露出奇怪的表情，說道：

「離開？沒有啊！我們一直待在這個房間裡。大象也完全沒有移動

啊！」

「你說什麼？剛才這個房間空無一物。你和大象不知道消失到哪裡去了。」

「咦！真奇怪？我覺得身體好像飄浮了一下。但是，並沒有離開這個房間啊！」

阿呂沒有說謊。這到底是怎麼一回事呢？阿呂說並沒有離開這個房間，但是，房間裡空無一物卻是事實。

「呼呼呼，小林。魔術種子就在那裡，你難道不知道嗎？就算名偵探也不知道這個祕密。」

魔法博士老人好像在嘲笑他似的這麼說。小林努力思索，但是，卻不知道答案。為什麼會發生這麼奇怪的事情呢？真的是無法令人理解。

個子矮小的阿呂還可以躲藏起來，但是，連巨象都消失了，而且消失之後又再度出現，這根本是天方夜譚。

各位讀者，你知道這是什麼祕密嗎？這也是一種奇術。是有魔術種

子，是令人驚訝的種子。但是，這個謎連小林少年也無法解開。我們就

暫時保留這個祕密吧！

因為最後一定會解開祕密的。到時會產生意想不到的大騷動。在騷

動的同時，就可以解開大象消失的謎團。

BD徽章

換個話題，談談其他情形吧！這是小林成為魔法博士的俘虜，過了

五天之後的事情。

少年偵探團還有另外兩名團員，川瀨和山村正走在世田谷區的街道

裡。兩人都是小學六年級的學生。今天是星期天，他們到世田谷的朋友

家中遊玩，現在正在回家的路上。時間是下午四點。

道路兩旁都是大洋房，雖在傍晚時刻，卻沒有人通過，這是個非常

寂靜的地方。兩人邊聊天邊走著，突然間，看到道路中央有一個閃耀光芒的圓形東西。

「是錢嗎？」

山村少年走過去撿起來看了一下。

「哇！糟糕了！不是錢，是ＢＤ徽章。」

「咦！ＢＤ徽章？」

兩名少年驚訝的檢查一下。兩人都知道小林、井上、野呂三人五天前失蹤的消息。也許是這三個人為了通知行蹤，因此將徽章丟在這裡。

少年們覺得非常興奮。

「看看背面。背面刻有名字。」

「小林。是小林團長的徽章。」

「喔！一定是小林團長為了讓我們知道他的行蹤而將徽章丟在這裡的。他一定和井上、阿呂在一起。」

「對呀，趕快找一找。依照少年偵探團的規定，每走二十步丟一個徽章。你到那邊去找。我到這邊看一看。」

兩名少年一邊仔細看著地面，同時往相反方向，一、二、三的數著步伐。

「有了，有了。這裡還有。」

往後走的山村發現第二枚徽章。

「那麼，就朝這個方向一起去找吧！」

川瀨聽到聲音之後跑了過來，兩人一起尋找其他的ＢＤ徽章。到了十字路口時必須找三個方向，少年們雖然有點猶豫，但是，並沒有遺漏任何一枚徽章，徽章到處散落。

各位讀者知道了吧！這些徽章並不是小林等人遺留下來的，而是魔法博士收集小林、井上、野呂三人的徽章，派遣手下丟在路上的。這就是為了引誘明智偵探的計謀。

川瀨和山村兩名少年，根本不知道這一點，以為真的是小林團長丟

的，因此拼命想要找出他們的行蹤。

五天前丟掉的徽章，應該會被附近的孩子撿走，老早就不在了。但

是，現在每走二十步就可以看到徽章，證明是有人故意丟棄的。但是，

兩名少年並沒有察覺這一點。

兩人一路找尋徽章，繞到巷子的轉角，來到一棟紅色磚瓦建造的奇

妙建築物前面。這是一棟大約五、六十年前建造的古老洋房。四周都是

磚牆，鐵門緊閉。

「你看，這裡，這裡也有。」

來到門前時，大約看到十枚徽章。

「啊！背面刻的是野呂。」

「喔！是阿呂耶。」

光是利用小林的徽章還不夠，因此，利用三人的徽章。

128

「那麼，這個房子很可疑喔！」

「是啊！全都落在這裡，他們應該是進入這個房子裡了。」

「怎麼辦？要不要爬進去看一看？」

「不行。如果小林團長被俘虜了，我們根本無法救他。還是趕緊通知明智老師。老師一定會救出三人的。」

「嗯，好吧！我們趕緊到明智偵探事務所去。」

黑色怪物

兩名少年搭上電車，趕往位於千代田區的偵探事務所。抵達時，明智偵探正好在事務所裡，因此，兩人進入書房說明詳情。

「哦！是嗎？你們做得很好。那麼，我就去救他們了。但是，你們真的認為那些徽章是小林團長等人丟在路上的嗎？」

不愧是名偵探，立刻懷疑到這一點。

「嗯！因為背面都刻有名字。應該是小林團長丟的。」

川瀨好像有點不服氣似的說著。

「但是，我並不這麼想。小林等人已經失蹤五天了。這些閃閃發亮的徽章，五天內竟然一直沒有被人撿走，你們不覺得奇怪嗎？」

「咦！說的也是。那麼……」

「這是敵人的誘餌計策。我只能這麼想了。但是，我還是要獨自前往那棟紅色的磚瓦住宅去救出他們三人。不過，我必須先做一些準備，因此，無法立刻前去。我大約要花上四、五天的準備時間。在這段期間內，你們不要對任何人說起這件事情。即使是自己的團員，也同樣要保守祕密。」

「啊！真的沒問題嗎？四、五天之後小林團長等人會不會遭遇悲慘的下場啊？」

130

山村擔心的詢問著。明智偵探微笑著說道：

「沒問題的。我非常了解這些犯人的心態。以往我將很多事情交給小林去做，表面看起來我好像什麼事情都沒有做，其實，我從小林那裡聽到很多詳細的報告。綜合報告資料，現在我必須做一些準備，大約要花四、五天的時間。」

明智偵探到底要準備什麼呢？各位繼續看下去就可以知道了。到時候讀者們可能會感到很驚訝喔！

「老師，你說的準備是什麼呀？」

川瀨詢問著。

「現在還不能說。那是祕密。但是，我一定可以救出三個人，你們安心吧！」

明智偵探說著笑了起來。

話題進展到第四天的夜晚。

一部神秘的汽車出現了，停在距離世田谷區的那棟紅色磚瓦住宅一百公尺遠的地方。

車上走下一位全身漆黑的人。他從頭到腳罩著一件寬鬆的黑色大斗篷。這當然是個人。但是，根本看不清楚這個人的長相與穿著等，因為他從頭到腳都被黑布包裹著。

西方的幽靈從頭到腳都罩著白布，移動時白布會晃動。現在這個神秘人則是用黑布代替。移動時身上的布也會晃動，好像黑色妖怪一樣。

黑色的怪物沿著磚牆，好像飄到門前似的，然後迅速穿過鐵門進入裡面。接著穿過紅色磚瓦建築物的旁邊，朝後門的方向飄去。好像一個黑影般移動著。

時間是晚上八點。紅色磚瓦建築物裡，每一個窗子都是暗的，好像裡面的人全都睡著似的，顯得非常的安靜。只有後面一扇窗子稍微透出亮光。

黑色的怪物來到窗邊，敲著玻璃窗。

「是誰呀？」

男子的聲音由裡面傳來，有人打開窗子。是一位三十歲左右、面目猙獰的傢伙。如果這個住宅是魔法博士的家，那麼，這位男子應該是博士的手下。

男子打開窗戶看看周圍，因為四周一片漆黑，因此看不清楚。但是卻察覺好像有黑色的龐然大物飄動著。

「是誰，誰在那裡？」

他大聲問了一次。黑影好像嘲笑他似的晃動著，並不打算逃走。

「混蛋，看我抓住你。」

男子生氣的從窗子跳了出來。

看到這種情形時，黑色怪物趕緊沿著建築物逃走。黑影的速度非常快。男子在後面拼命的追趕。

133

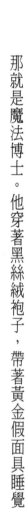

黑色怪物就像風一樣的飄動，繞著大建築物轉。迅速繞一圈回到後門時，從打開的窗子飄入屋中。

男子回到原點時，並沒有發現怪物。他並不知道對方已經進入屋子裡了。繼續在附近找了一會兒，根本沒看到任何蹤影，最後只好放棄，從窗戶爬回原先的房間。

蠟人偶

手下立刻向首領魔法博士報告這件奇怪的事情。

魔法博士住在一間華麗的寢室中。當手下進來時，只聽到絲質布簾圍繞的大睡床中傳來「誰呀」的聲音。布簾拉開時，露出閃耀金光的可怕臉龐。

那就是魔法博士。他穿著黑絲絨袍子，帶著黃金假面具睡覺。和假

扮成黃金怪人時所帶的假面具不同，這次只遮著臉的前方，是一般的面具，但同樣是金色的面具。

黃金假面具的新月形嘴巴裡，傳來魔法博士責備的聲音。

「是你呀！到這裡來有什麼事？」

「有一個奇怪的傢伙在我的窗外徘徊。我追了出去，但是沒有抓到他。不知道消失到哪裡去了。是一個全身漆黑的妖怪。」

「是嗎？這樣的怪物會到這裡來嗎？你知道是誰嗎？」

「不知道。老師，你知道嗎？」

手下稱魔法博士為老師。

「是明智偵探啊！我利用少年偵探團的徽章引誘他前來。他終於來了。但為什麼會消失呢？你將詳細情形說一遍。」

手下趕緊詳細報告自己從窗戶跳出去追趕怪物，怪物繞行建築物一圈等的過程。

「笨蛋！」

魔法博士以可怕的聲音咆哮著。

「你被騙了。明智早就已經從你打開的窗戶跳進來了。他是個聰明的傢伙，趕緊集合眾人仔細的搜索。他現在一定躲在某處。」

被責罵的手下感到很驚訝，趕緊跑出房間。二十幾名手下在建築物裡都有自己的寢室，他們很快的就被叫醒，眾人一起進行深夜的搜索。

魔法博士的住宅除了地上的建築物之外，還有廣大的地下室。岩石走廊好像迷宮似的蜿蜒曲折。

內部有施行印度魔術的大洞窟、大象消失的大房間、小林等人通過的巨人，以及各式各樣的地底機關。出入口除了紅色的磚瓦建物之外，還有小林等人鑽進來的草原洞穴等。

在這麼一個廣大的地方，想要找出一個人真的非常辛苦。二十名手下全都拿著大手電筒，兵分多路四處找尋。但是，黑色怪物不知道到哪

136

魔法博士

裡去了。一直都沒有發現到他的蹤影。

天色終於亮了，搜索行動只好暫時告一個段落。魔法博士相信明智已經溜進來了。他非常擔心家中的情況，因此，暫時無法理會外面發生的事情。

這麼一來，正好中了明智的計謀。明智像魔術師一樣，遮住了自己的身體而溜了進來。接下來的晚上，有另外兩名黑色怪物進入博士的住宅中。這次和之前不同，不必設法溜進去。到了半夜，明智由內部打開窗子，讓兩位黑衣人爬進去躲起來。

兩人頭上都罩著黑布，好像妖怪似的。一位的身材和明智一樣，另外一位則像小孩一樣，身材比較嬌小。

黑色怪物溜進來的第二天半夜，魔法博士依然戴著黃金假面具，穿著黑絲絨袍子，躺在絲質布簾圍繞的床上。

突然間，他聽到聲響而睜開眼睛，發現絲質布簾被打開了，一位美

137

麗的西方女子探頭進來。

魔法博士看了之後嚇了一跳。

她的臉雖然美麗，但是，卻一動也不動，因為那是用蠟做成的蠟人偶的臉。

魔法博士的人造人的房間裡，有很多機器人與蠟人偶。這些人偶全都得利用機械移動。

在故事的開頭時，井上和阿呂被帶去的房間裡，牆壁上就掛滿人造人的圖畫。後來出現一位男蠟人，將兩人帶往黃金怪人處。現在出現在魔法博士寢室中的，就是其中的一個人偶。

但是，不可思議的，自動人偶為什麼會到這裡來呢？人偶不可能自己走過來啊！

對方只是個人偶，又沒有什麼繼續的動作。魔法博士無法對著人偶責罵，只有默默的盯著人偶的臉瞧。

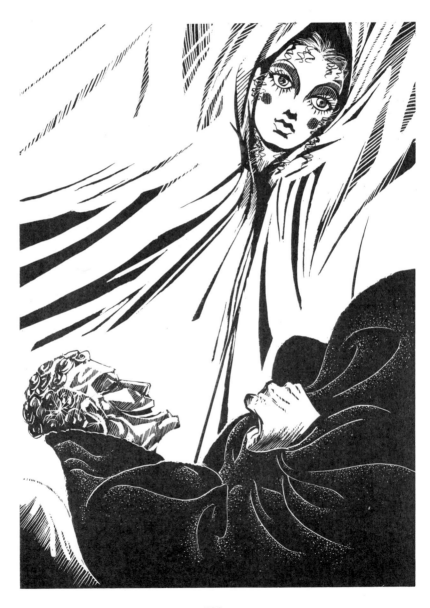

這時，美麗的女子突然發出嘶啞的男人聲音。

「魔法博士，你的命運已經結束了。你即將面臨可怕的毀滅。」

蠟人偶說話了。她的眼睛和嘴巴都沒有動，只聽到聲音。

自動人偶可能會說話，但是，只會說一定的話語，不會說這些沒有說過的話。

魔法博士覺得全身僵硬。

「妳是誰？」

博士不禁大叫著。美麗的人偶蠟像臉並沒有移動，但卻發出奇妙的笑聲。

難道有靈魂寄宿在人偶裡，使她變成活生生的人嗎？

「嘿嘿嘿……，我是人偶，是你做的人偶啊！」

「說謊！我不記得曾經做過這種會說話的人偶。妳是……」

魔法博士正準備撲向人偶時，人偶的手，卻突然從布簾那裡伸了過

140

來，用力推開博士。

博士被用力推倒在床上之後，隨即聽到布簾關上，有人離開的腳步聲。腳步聲漸去漸遠。後來聽到砰一聲，是門關上的聲音。

魔法博士跳了起來，忽忽跑到布簾外查看，但是，房間裡已經空無一人。人偶已經迅速逃走了。

紅色瀑布

魔法博士趕緊按鈴叫人。他又陸續按下排列在床邊眾多按鈕中的兩個按鈕。

不久之後，兩位手下進入房間。兩人都穿著全身黑色的勁裝。黑絲絨襪衫和黑色褲子，頭上戴著黑色蒙面布，只露出眼睛和嘴巴。

「剛剛有一個女蠟人偶到這裡來嚇唬我，趕緊抓住她。」

魔法博士說著奇怪的話。黑色蒙面人嚇了一跳，互相對看。

「還不快去！去看看人造人的房間。有一個女蠟人偶，就是那個壞傢伙。趕快抓住她，把她帶到這裡來。」

「那不是普通的蠟人偶。裡面躲著人。」

「為什麼？為什麼蠟人偶是壞蛋呢？」

「嗯！是活人。有人鑽進那個蠟人偶中。」

「咦！躲著人？」

「到底是誰呢？」

「是明智偵探！明智那個傢伙躲在蠟人偶中。竟然跑過來嚇我。快去，快去抓著他。否則他又不知道躲到哪裡去了。」

聽到主人這麼說，兩名黑色蒙面人像旋風般的離開房間。繞過岩洞走廊，趕往人造人的房間。

按下開關之後，整個房間頓時燈火通明。這是一間讓人很不舒服的

142

房間。四邊的牆壁上掛滿各式人造人的油畫。除了油畫之外，還有真正的人造人。有好像方形鐵盒般的機器人、圓鐵形機器人、男蠟人偶、女蠟人偶等。到處都是人偶。

人偶幾可亂真，不知道哪個是真的，哪個是油畫，看起來好像全部都是真的。

進入這個房間時，感覺好像有無數的機器人朝這裡衝了過來。

只有一個女蠟人偶，和其他人造人一起站在角落裡。

兩名黑色蒙面人趕緊朝那裡看，發現蠟人偶一動也不動，好像真的是用蠟做成的人偶。

女蠟人偶穿著十九世紀歐洲女子的服裝，那是一件非常漂亮的晚禮服。腰部以下是蓬蓬裙，布滿縐褶的裙子一直拖到地面上。

全身只露出臉和手，當然可能有人躲藏在裡面。對方只要將手塗成蒼白的顏色就可以了。至於臉部，只要印下蠟人偶的輪廓，好像戴面具

般戴在自己臉上，再將人偶的頭髮戴在頭上就可以了。

原本人偶的身體裡都是機械，但是可以取出來丟棄。

兩名黑色蒙面人想著這些事情，戰戰兢兢的接近女蠟人偶。

這時，蠟人偶微微的動了起來。兩人驚訝的停下腳步，一直看著蠟做的美麗臉龐。

呼、呼……，聽到奇妙的聲音。

好像是從蠟人偶的臉上傳來的。

呼、呼、呼……，奇妙的聲音越來越清楚了。真的是從蠟人偶發出的聲音，蠟人偶笑了起來。似乎盡量在忍耐笑聲似的，但是，又覺得非常好笑，因此笑了起來。

「你，你是明智嗎？」

一名黑色蒙面人叫著撲了過來。

但是，人偶好像在等待他似的，身子立刻一閃，朝門口跑去。不是

144

機械人走路的方式，而是人跑步的方式。

現在根本不必懷疑了。蠟人偶中的確躲著人。兩位黑色蒙面人趕緊追趕。

人偶以驚人的速度奔馳。跑出門之後，轉向岩洞走廊。雙手抓著長長的裙子，裙子隨風飄動。像風一樣疾馳而去。

兩位黑色蒙面人雖然擅長跑步，但是，卻趕不上人偶的速度。岩洞的走廊彎彎曲曲，有時候必須跑下石階，慢慢的進入地底深處。

終於來到廣大的洞窟中。這裡一片黑暗。

「打開開關。這裡太暗了，找不到人。」

聽到這個聲音時，一名蒙面人摸摸岩壁，打開電燈開關。洞窟頓時亮了起來，在朦朧中，有一個巨大的紅色東西在那兒移動著。

啊！是人的心臟。這裡就是鑽胎內的巨人的胃附近。打開開關時心臟就會跳動。

蠟人偶並沒有朝巨大的胃爬去，而是鑽到外側的心臟位置。黑色蒙面人在其後方追趕。

好像灰色雲層般的肺臟，以及胃、食道、氣管全都在那裡，通道非常狹窄。人偶身體橫躺，朝心臟的方向鑽去。終於來到巨大的心臟旁，眼前一片鮮紅。由心臟伸出的粗大血管彎彎曲曲的連接著，紅色的液體在裡面流動著。糟了，這裡已經到達盡頭了。

蠟人偶走錯路了。如果進入胃中、通過食道，就可以從巨人的嘴逃出去。但是他鑽入胃的外側，因此，沒有辦法再從心臟跑到外面。

兩位黑色蒙面人終於抓住人偶。但是，這裡非常狹窄，根本無法動彈。三人拼命的纏鬥掙扎。

這時，發生可怕的事情。巨人心臟的大動脈啪的發出爆裂聲，血管破裂了。鮮紅色的血液好像瀑布般流了出來。

三個人全身都沾滿巨人心臟的血液，即使全身濕透了，他們還是持

146

續糾纏格鬥。

最後，人偶終於被兩名黑色蒙面人緊緊按住。蠟假面被扯了下來。

露出來的臉的確是明智偵探。

魔法博士的手下認識明智偵探，絕對不會弄錯。

「你是明智偵探。魔法老師真是厲害。竟然一眼就看穿明智躲在蠟人偶中。」

兩位黑色蒙面人由兩側架住明智的手，通過蜿蜒的岩石長廊，走向魔法博士的寢室。

明智為什麼不逃走？他為什麼要乖乖的跟著兩人走呢？

三人進入寢室之後，魔法博士很得意的嘲笑他。

「終於抓住你了，明智先生，我終於把你抓過來當俘虜了。我的願望終於實現了。怎麼樣，就算是赫赫有名的偵探，也無法抵擋魔法博士吧！呼哈哈哈哈⋯⋯。」

地底牢獄

魔法博士黃金怪人繼續說道：

「呼嘿嘿嘿……，明智先生。你來得正好，我等你很久了。假扮成蠟人偶躲藏起來，真不愧是明智先生的作法。但還是被我發現了。明智先生，想不到一向精明的你也會中我的計啊！你知道嗎？那些ＢＤ徽章並不是少年們丟的，是我吩咐手下為了引誘你前來，故意丟在路上的。

呼嘿嘿嘿……，明智先生竟然也會中計，你是不是有點老糊塗了呢？呼嘿嘿嘿……。」

雙手被兩名黑色蒙面人抓著，穿著一件襯衫的明智偵探，什麼也沒說，看著魔法博士黃色的臉。

「不過明智先生，我把你抓來，是為了將你訓練成我的手下。這是

魔法博士

我最後的目的。」

明智還是沈默不語。

「喂！明智先生，你為什麼始終不說話呢？難道你不願意成為我的弟子嗎？」

這時，明智終於開口說話了。

「我很想成為你的手下，但是似乎很困難。」

「咦！很困難？什麼意思啊？」

「因為我並沒有被你抓到。」

魔法博士的黃金怪人聽到他這麼說時，感到非常訝異。沈默了一會兒，終於以齒輪般的聲音放聲大笑。

「哇哈哈哈⋯⋯，沒有被我抓到？哇哈哈哈哈⋯⋯，你現在不是被抓到我的面前了嗎？你根本無法逃走了。」

「但是，我並沒有被你抓住，我還是完全自由的。」

149

「咦？完全自由？呼嘿嘿嘿……，別開玩笑了。現在難道你想要甩開我的手下逃走嗎？」

「我根本不準備逃走。因為根本不需要逃走，我是自由之身。沒有被你抓住。」

明智偵探說了一些莫名其妙的話。

「咦？不需要逃走？是自由之身？呼嘿嘿嘿……，你是說，雖然身體不自由，但是心是自由的嗎？」

「身體是自由的。哈哈哈……，魔術師，不光是你，我也是魔術名人喔！」

黃金怪人突然沈默不語，似乎覺得有點可怕。他不知道明智到底在說些什麼。明智似乎占了上風，好像在嘲笑自己似的。但是，黃金怪人不甘示弱，更大聲的笑著。

「啊嘿嘿嘿……，你在胡說些什麼啊？到時候我會讓你欲哭無淚。」

喂！你們把他帶到牢籠裡去。……，不，等一等，只有你們兩個人我不安心，再叫兩個人過來幫忙。」

黃金怪人說著，按下床鋪旁邊的兩個鈴。不久之後，另外兩名黑色蒙面手下跑了進來。

「你們四個人，把明智帶到牢籠裡去。絕對不能讓他逃走。把明智帶到牢籠裡上了鎖之後，再把小林、井上和野呂三個孩子帶到相鄰的牢籠裡。知道明智被抓之後，那些孩子不知道會怎麼樣呢？快，快把他們帶去。」

四位黑色蒙面人從四面八方包圍明智偵探，把他帶到走廊上。走下地底階梯後，在岩石走廊上轉了好幾個彎。這時，可怕的牢籠正張著嘴等待著明智。

穿過岩壁，看到一間兩張榻榻米大的房間似的洞穴，前方有粗大的鐵條圍繞。同樣的岩石牢房共有五、六間。

151

魔法博士這個壞蛋早已備妥牢籠，準備隨時關敵人。現在每個牢籠都是空的，沒有人在裡面。

一名黑色蒙面人從口袋掏出大鑰匙，打開鐵柵欄上小鐵門的鎖。

「請進去。還是乖一點吧！會送食物過來給你的。」

四人立刻將只穿著一件襯衫的明智偵探推入岩石牢籠中，關上門並鎖上門鎖。

「去把三位孩子也帶過來。他們什麼都還不知道，正在房間裡睡大覺。把他們帶過來，關在旁邊的牢籠裡。」

拿鑰匙的黑色蒙面人說著先行離去，剩下的三人跟在他的身後。

四位黑色蒙面人隨即來到關著小林少年、井上和阿呂的牢房前。少年們並沒有換穿睡衣，依然穿著白天的服裝。

小林和井上兩名少年顯得若無其事，但是膽小的阿呂，卻嚇得臉色蒼白，好像快要哭出來似的。

152

「喂！你們到明智旁邊的牢籠裡去。牢籠的岩壁很厚，因此你們無

法和明智說話。」

一名黑色蒙面人拿出鑰匙，打開鐵柵欄的門，讓三名少年進入，同

樣關上門上了鎖。

「這樣就沒有問題了。牢籠非常嚴密，這些傢伙根本無法逃走。我

們去向老師報告吧！」

四位黑色蒙面人說著，正準備離開時，有一個閃耀光芒的東西過來

了，原來是黃金怪人。

「啊！老師來了。……，老師，你看。明智這個傢伙和三名少年全

都關在牢中了。」

黃金怪人用如齒輪一般的聲音說道：

「嗯！做得很好。這樣我就安心了。接下來，我要訓練明智成為我

的手下。」

他不懷好意的說著，然後又說：

「你們到那裡去。我有話對明智說。鑰匙給我。」

蒙面人把鑰匙交給黃金怪人。

「好，大家回自己的房間去。」

四名蒙面人奉命離開牢籠前。只留下黃金怪人一人。

怪人說要「訓練明智」，他到底想做什麼？

是不是準備嚴刑拷打呢？

發瘋的怪人

過了四、五個小時，天已經亮了。魔法博士的二十名手下全都在地上或地底的房間裡。每個房間裡有二、三人正在睡覺。

但是，他們並不是全都睡著的。每個房間都有一個人負責守夜，在

154

廣大的地底岩石走廊來回巡邏、警戒。囚禁明智偵探和三名少年的房間

一直有黑色蒙面人通過，隨時注意牢籠內的情況。

牢籠內有小小的電燈，可以約略看到內部的情況。整晚都沒有什麼

異狀，先前黃金怪人似乎獨自一人訓練明智偵探，而窩在牢籠一角的明

智並沒有受傷。隔壁牢籠的三名少年也都乖乖的。

到了早晨，早起的手下從自己的寢室爬起來盥洗。

在地底的某個房間，有一名手下已經醒過來了。他睡覺時拿掉蒙面

頭巾，穿著睡衣，因此可以看清楚他的臉。濃密的黑髮、粗大的眉毛、

大眼睛配上扁而塌的鼻、大而厚的嘴唇，看起來好像是壞人的面相。年

紀約三十歲。這名男子在床上坐起上身，雙手一伸打個大呵欠時，叩叩

叩，聽到有人敲門的聲音。

「誰呀？不用敲門，進來吧！門沒鎖。」

男子大叫著。這時，門把轉動了一下，門被打開了。沒想到出現在

門前的，赫然是魔法博士的黃金怪人。看到黃金怪人出現，男子嚇了一跳，趕緊從床上跳下來，恭敬的站著。

「您早。」

禮貌的向主人打著招呼。魔法博士一旦有事情時，通常都是使用呼叫鈴來叫喚手下，很少親自前往手下的房間。況且一大早就敲門進來，手下當然會感到很驚訝。

又驚又怕的手下穿著睡衣站在原地，恭敬的看著黃金怪人。

「頭轉過去！」

怪人用如齒輪般的聲音命令他。手下依照吩咐轉過頭去。

「雙手背在背後。」

手下聽從指示將雙手背在背後。

黃金怪人不知道從哪裡掏出一條細麻繩（用麻做成的堅固耐用的細繩），迅速跑到手下的身後，綁住他背在背後的雙手。

156

「啊！你要做什麼？」

黃金怪人不由分說的，用一團白色的東西摀住手下的口鼻，不久之後男子昏倒。原來白布上灑有麻醉劑。

怪人「呼嘿嘿嘿」的笑了起來，用細麻繩綁住倒下的男子的腳，並且將身體推入床底下。

這位手下是不是因為做了什麼壞事而必須接受這種處罰呢？事實上並不是，他並沒有惹魔法博士生氣。但是，為什麼會突然遭遇這種悲慘的下場呢？魔法博士是不是瘋了呢？

黃金怪人陸續前往其他手下的房間，下達同樣的命令，再利用麻醉劑迷昏手下、綁起他們的手腳，最後推向床下。

這件事情絕對非比尋常。魔法博士的黃金怪人把自己的手下全部綁起來，讓他們無法動彈。

他為什麼要這麼做呢？博士是不是真的瘋了？

他前往六個房間綁住六名手下。到了第七個房間時，有一名通過走廊的黑色蒙面手下看到黃金怪人，心想「真是奇怪」。

這名手下先前剛剛被魔法博士叫去，才從博士的寢室回來。打扮成黃金怪人的博士，不可能出現在這個地方啊！從博士的寢室到這裡只有一條通道，除非他追過自己進入那個房間。

但是，這名手下不記得博士曾經從自己的身後穿越。而且，進入房間的黃金怪人是從另外一個方向過來的。

這名黑色蒙面手下覺得太奇怪了，因此溜到房間前，從鑰匙孔窺伺裡面的情形。

結果，他發現房間裡的男子被黃金怪人迷昏了。黑色蒙面手下嚇了一跳。

「糟糕了。魔法博士不可能做出這種事情。嗯！這個傢伙應該是個冒牌貨。」

這麼想時，趕緊折返魔法博士的寢室，匆忙的打開門跑了進去。這時，魔法博士的黃金怪人正坐在椅子上。

「老師，糟糕了。出現另外一個黃金怪人。」

他將先前房間裡發生的情形說了一遍。魔法博士聽了之後，也嚇了一跳站了起來。

「哦！那個傢伙是冒牌貨。但是很奇怪，除了明智之外沒有人進來這裡。而明智現在已經被關在牢籠裡。那個傢伙會是誰呢？我去看看。你跟我來。」

魔法博士的黃金怪人和黑色蒙面手下一起離開房間。趕往先前那個手下的房間。結果，就在距離那個房間門口十公尺處，啪的一聲門被推打開了，黃金怪人從裡面走了出來。他已經把那個房間的手下推到床底下，正打算進入另外一個房間。

「啊！就是他。和老師的裝扮一模一樣。」

159

黑色蒙面手下對魔法博士耳語著。這裡有一個黃金怪人，那裡也有一個黃金怪人，兩個黃金怪人一起出現了。

「站住！」

這邊的這位黃金怪人，用可怕的齒輪聲大叫著。

對面的黃金怪人好像嚇了一跳，朝這邊看過來並且停下腳步。距離十八公尺遠，兩個裝扮一模一樣的黃金怪人正面互瞪。

這真是很奇怪的光景。

「呼嘿嘿嘿……」

對面的黃金怪人也同樣用齒輪聲笑著。好像覺得非常好笑，搖晃金光閃閃的身體大笑著。

正當這邊的兩個人詫異不已時，他突然轉過頭去，好像金色旋風一樣跑開。跑過岩石走廊對面的轉角。

這邊的黃金怪人和手下立刻追趕，但是，繞過轉角時已經看不到任

何人影了。前面的走廊一分為二，不知道對方往哪一邊逃走了。

「好，趕快召集其他人。大家分頭尋找。快點！」

在魔法博士的命令下，黑色蒙面手下趕緊召集其他手下。

留在原地的魔法博士黃金怪人，突然腦筋一轉，想去檢查囚禁明智偵探的牢房。也許明智已經逃離牢房，假扮成黃金怪人也說不定。

魔法博士來到牢房前，往鐵製牢籠裡一看，發現穿著一件襯衫的明智偵探正窩在角落裡。

他整個人坐在地上，靠在牆壁上，正在那裡打盹。

看來那個黃金怪人不是明智。這麼說來，是有奇怪的傢伙偷偷溜進來嘍！

「喂！明智先生，你是不是一直待在這裡呀？」

魔法博士用如齒輪一般的聲音大叫著。這時，明智張開眼睛，打個大呵欠，好像覺得很無趣似的回答。

「你說什麼啊？沒有鑰匙我怎麼可能從這裡出去呢？我好不容易才放鬆心情睡覺，你幹嘛打擾我啊！」

說著繼續打盹。

魔法博士似乎有點訝異，交疊雙臂思考著。

驚訝箱

廣大的地底世界，開始進行大搜索。二十名手下中，有七名被怪人的麻醉劑迷昏了，還沒有清醒過來。其餘的黑色蒙面手下，則分頭找尋目標。

魔法博士的黃金怪人帶著三名手下搜尋地底洞窟，也就是那個進行印度奇術的大洞窟。但是，這裡並沒有發現可疑的人。

突然間，洞窟入口處傳來「哇」的大叫聲，一名手下慌慌張張的跑

162

了過來。

「老師！你在這裡啊！那個金色傢伙出現了。大家都去追他了。快去吧！」

博士聽了之後回答「好」，趕緊拔腿就跑。

迅速繞過微暗的岩石走廊轉角，看到對面聚集了一大群黑色蒙面手下，黃金怪人已經被兩面夾攻了。

魔法博士的黃金怪人推開手下走到最前方。再度面對這個和自己裝扮得一模一樣的黃金怪人。

「呼哈哈哈……，終於抓到你了。大家趕快脫掉他的鎧甲，看看他的真面目！到底是什麼傢伙，我正期待著呢！呼哈哈哈……」

魔法博士似乎認為對方自作自受，大聲的嘲笑對方。

「呼哈哈……，你慘了吧！你以為這裡是哪裡呀！接下來我要做一件讓大家驚訝的事情。我製作的驚訝箱終於可以派上用場了。」

被眾人圍困的黃金怪人不知道在想些什麼。突然間,他接近一扇巨大敞開的門,跑進門之後立刻把門關上。

那就是先前使大象消失的奇怪水泥房間。不明就理的黃金怪人,難道想要利用這個魔術屋讓自己消失嗎?

看到這種情形時,魔法博士的黃金怪人發出「啊」的驚叫聲,趕緊跑到門前想要把門打開,但是門已經被破壞了,從外頭根本無法打開。

剛才那個黃金怪人一定是事前就把門弄壞了。

手下們合力想要破門而入,但是,這扇門非常堅固,雖費了很大的勁,仍然無法擊破。

「來人啊!把工作箱拿來。」

在魔法博士的命令下,眾人扛來裝滿工作道具的箱子。進行各種嘗試,還是無法將門打開。就在眾人的努力下,三、四分鐘後,門終於從內部被打開了。

門打開時，眾人一齊往房間裡看。包含魔法博士在內，所有人都「

啊」的大叫了起來，並且不斷的往後退。房間裡發生意想不到的變化。

哇！巨大的驚訝箱中，竟然出現十多名穿著制服的警察，手上拿著

手槍，整齊的排列在那裡。

原本只有一位黃金怪人，現在卻變成十幾名警察。

魔法博士和手下們靠在岩壁上，高舉雙手。面對十多把手槍，除了

投降之外別無選擇。

一個人變成十幾個人，這個巨大的驚訝箱到底會變什麼把戲呢？魔

術的種子到底在哪裡？這個魔術種子陸續出現在眾人的面前。

警察們架起手槍，走出敞開的門外時，房間裡傳來好像馬達運轉的

聲音。神奇的事情又發生了。

敞開的門上方，有一個好像厚水泥架似的東西靜靜的下降。架子上

有閃耀金光的兩隻腿站在那裡，原來是黃金怪人的腿。

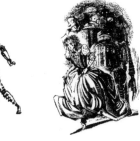

當水泥架更往下降時，陸續露出腹部、腰部、胸部，金光閃閃的怪人完全現身了。

驚訝箱的祕密終於解開了。原來是上下兩個房間相連，像電梯一樣可以自由的上下。好像水泥架的東西兼具上面房間的地面，與下面房間的天花板的作用。

就是這個機關使得大象消失或出現。當在上面房間的黃金怪人消失時，下面房間的警察隊就出現了。

上面的房間完全下降之後，黃金怪人走到岩石走廊上。

「哇哈哈哈……，魔法博士。你知道我的手法了吧！我利用你製作的驚訝箱抓住你，你還是乖乖的束手就擒吧！我讓警察們從後面草原的洞穴一一溜進來，藏在這個驚訝箱裡面。雖然有兩次被你巡邏的手下發現，但是那兩個人都被五花大綁、嘴巴塞上東西，早已被丟入洞外的草叢中了。呼哈哈哈……」

166

最後的王牌

魔法博士與三名手下，從先前就一直被迫貼在岩壁上，並高著舉雙手。但是，他們慢慢的朝側面移動，當黃金怪人說話時，他們抓到空檔趕緊逃走，消失在一旁的轉角處。

「啊，逃走了！」

警察們立刻追趕，黃金怪人也跟著追過來。

「手槍用來威脅就好。不要射殺他們。」

他提醒警察們注意。

轉個彎，發現魔法博士和三名手下正在前方奔跑。砰，砰，岩石走廊上響起震耳的槍聲。這是嚇唬他們的，一群人緊追在後。

繞了幾個彎，來到地底牢獄的前方。

167

魔法博士趕緊找出鑰匙，打開囚禁明智偵探的牢籠的門。他跑了進去，不知道從哪裡掏出尖銳的西洋短劍，抵住明智偵探的胸部，做出隨時殺害他的動作。

三位黑色蒙面手下，則立刻跑進關著小林、井上、野呂三位少年的牢房，同樣拿出短劍抵住少年們。

看到這種情形，警察們嚇得呆立在原地。

「怎麼樣！你們再發射子彈啊！短劍比槍更快喔！」

魔法博士讓明智偵探站了起來，用短劍抵住他的背部，將他推出牢籠外。

警察們不知道該如何是好。如果靠近，短劍就會立刻刺向明智的背後。手槍也派不上用場，魔法博士用明智的身體擋住警察們，躲在人質身後。如果發射子彈，射中的可能不是魔法博士而是明智偵探。

魔法博士會如何逃離現場呢？警察們能坐視他離去嗎？

「呼哈哈哈……」

這時突然聽到大笑聲。不知是誰打扮的黃金怪人捧腹大笑，出現在警察隊的面前。

「喂！這就是你最後的王牌嗎？魔法博士，你以為只有你會施魔法嗎？你錯了，除了你之外，還有人比你更會施魔法。現在就是揭開魔術種子謎底的時候了。你仔細看清楚我是誰。」

說著，黃金怪人鬆開罩在頭上的黃金假面具的螺絲，雙手往上推開假面具。

哇！露出來的臉龐竟然是……，蓬鬆的頭髮、寬廣的額頭、濃眉、大眼，抿成一字形的嘴唇。

啊！是明智偵探。真的是名偵探明智小五郎的臉。

竟然有兩位明智偵探。穿著一件襯衫，被魔法博士用短劍抵住的明智，與揭開黃金假面具的明智。兩位一模一樣的人，距離三公尺遠互相

169

對立。

魔法博士看到這一幕神奇的景象時，呆在在原地無法動彈。

「喂！魔法博士，想不到吧！你身邊那位穿著襯衫的明智小五郎，是我的替身。真正的明智怎麼可能輕易的被你抓住呢！」

穿著金色鎧甲的明智偵探雙手叉腰，怡然自得的開始說著。

「我早就想到這麼一招，因此，也依樣製作黃金怪人的衣服。我拿著衣服，同時用黑色大斗篷遮住身體，偷偷的溜進這個房間。然後變成黃金怪人欺騙你的手下。

他們根本沒有想到竟然有兩個黃金怪人。即使遇到你的手下，也沒有人會懷疑，以為是你走在岩石長廊上。

我溜進來的第二天半夜，曾經悄悄打開某個房間的窗子，讓兩個人進來。其中一個就是我的替身。

你已經知道這名男子，他假扮成人造人躲了起來。另外一位是個孩

170

子，至於那個孩子是誰，待會兒你就知道了。

喂！魔法博士，你不也是找到井上和野呂兩位少年的替身，利用他們偷走了葛登堡聖經嗎？但這不是你真正的目的。你的目的是抓住我，讓我成為你的手下。同時，你先抓住小林，引誘我來救他。

我早就識破你的計謀。事實上，我反將你一軍。讓你將假明智關在牢籠裡，這樣你就會放鬆戒心。利用這個空檔，我將警察帶進來。不僅警察隊來到這裡，在後面的洞穴外、建築物周圍，所有出入口共有幾十名警察在那裡守候著。甚至連螞蟻都爬不出去呢！」

名偵探的勝利

深謀遠慮的魔法博士，沒有想到名偵探竟然以這種方式出現，似乎非常生氣。但是他還沒有認輸。重新撫平自己的情緒，發出可怕的齒輪

聲笑了起來。

「呼嘿嘿嘿⋯⋯，可敬的明智先生，你現在就安心未免太早了點。

你看，在隔壁的牢房裡有三個小孩，難道你忍心讓那些孩子死亡嗎？呼嘿嘿嘿⋯⋯，只要我一聲令下，三名手下的短劍立刻就會刺入他們的身體，你會無動於衷嗎？」

這時，明智偵探發出比魔法博士更大的笑聲。

「哇哈哈哈⋯⋯，你真是一個頭腦遲鈍的男子。難道你還沒有醒悟嗎？就讓你看看事實好了。喂！你們到前面來。」

這時，原本聚集在一起的警察隊朝兩邊分開，躲在他們後面的三名少年笑著走上前來。原來是小林、井上和野呂三人。

「你知道了吧！被你的手下抵住的少年們全都是替身。包括你用來偷走聖經的假井上和野呂兩位少年。他們躲在另外的房間裡，我將他們和關在牢籠裡的真正的少年對調。

先前我說除了假明智之外，還有另外一名少年被我帶進來，他就是和小林長得很像的替身。現在在牢籠中的就是那個替身。因此，面前的這三名少年才是真正的本尊。你只想到自己會利用替身，並沒想到我也會利用替身吧！你真是個愚蠢的男子！哇哈哈哈⋯⋯」

魔法博士聽得啞口無言，再也無法做死命的掙扎。眼睛咕嚕咕嚕的看著四周，大叫道：「畜生。」說完就朝對面跑去。

「喂，等一等！你最後的手段是不是要點燃火藥桶，讓地底王國爆炸呢？可惜我並沒有忽略這一點。那個火藥已經被我澆上水，不能使用了。你不必白費力氣了。」

「可惡！」

魔法博士氣得咬牙切齒，然後想要跑向其他道路。

「不行，那裡也不行。你想要利用大象踩死我們嗎？這點我也想到了。那頭大象已經被警察和警察帶來的馴獸師看守著，你根本不可能接

173

近牠。」

聽到這麼說時，魔法博士呆立在當場。明智加強語氣說道：

「魔法博士！你以為我不知道你是誰嗎？這麼痛恨我的沒有別人，只有你，二十面相，哦！不，應該叫你四十面相。雖然你被關進監獄好幾次，但是，你三番兩次從監獄脫逃，想要找我報仇，你真是個固執的惡魔。但是，現在你的死期到了，還是乖乖的束手就擒吧！」

被揭露真正身分的魔法博士的二十面相，呆立了一會兒，他並不準備束手就擒。

他突然跑往其他方向。警察們大叫「快追」，眾人立刻追趕，抓住二十面相的黃金怪人。

怪人如死命掙扎的惡魔一般，用可怕的力量推開眾人，彷彿惡鬼一樣沿著岩石長廊拼命的往前跑。閃耀金色光芒的身體撞到岩石而跌倒在地，但是，他立刻爬起來繼續往前跑。

174

魔法博士

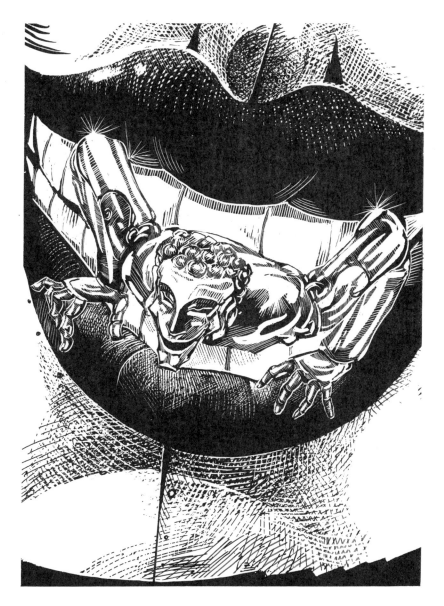

砰、砰，警察們發射子彈。當然並沒有對準目標。子彈撞擊岩石天花板而濺起火花，碎片掉落在岩石上。

二十面相的黃金怪人並沒有被子彈嚇住，反而好像受到子彈聲的鼓舞似的，更是加快腳步繼續往前跑。

轉了幾個彎，到達鑽胎內的巨胃前方。二十面相立刻鑽入胃中。

從胃到食道，再通過巨大如燈籠般的心臟旁邊，只要爬到喉嚨，就可以跑到那個軟軟的大舌頭上面，然後到達巨人的嘴……。

正當他爬到一顆顆像背包般整齊排列的牙齒前，想要爬上下排的牙齒時，二十面相金色的臉發出「哇」的可怕哀號聲。

巨人的牙齒突然緊閉。二十面相的身體被夾在牙齒之間，就快要被咬碎了。利用機械操作的牙齒非常有力，因此根本無法逃離。二十面相的黃金怪人只能舞動著手腳，拼命的掙扎。

明智偵探一直研究這個巨人鑽胎內的機械構造。發現二十面相逃到

裡面，正當他鑽到牙齒中間時，趕緊按下後方的開關，讓牙齒落下來咬住他。

出現在巨人面前的警察們，輕鬆的逮捕被牙齒咬住的黃金怪人。這就是二十面相最後的下場。這次必須把他關進更嚴密的牢籠中，不讓他重見天日。

就這樣，名偵探明智小五郎和小林少年的功勞又增添一筆。

解說

好對手的奇異對決

石井直人
（兒童文學評論家）

我們經常聽到好對手這個字眼。不過現在已經很少使用了。也就是說，「在考試或是競爭方面，雙方的力量相當的對手」。現在我們用「勁敵」這個說法。

但是，「好對手」加上一個好字，與勁敵又有不同的意思。

喜歡看江戶川亂步小說的讀者們，應該很清楚「少年偵探」系列，並沉迷於名偵探明智小五郎與二十面相兩人對決的故事中。第一部作品『怪盜二十面相』已經出版很久。明智小五郎在逮捕犯人的瞬間，一定會說一段台詞。本書中也出現這段台詞。

178

「這麼痛恨我的沒有別人，只有你，二十面相，不，應該叫你四十面相。雖然你被關進監獄好幾次，但是你三番兩次從監獄脫逃，想要找我報仇，你真是個固執的惡魔。但是，現在你的死期到了，還是乖乖的束手就擒吧！」

不過，二十面相絕對不可能乖乖的束手就擒。

兩人都不將對方視為普通的敵人。在『怪盜二十面相』中，明智小五郎和二十面相在東京鐵路車站的房間單獨見面，兩人的一番談話是很著名的場面。

當時，二十面相喬裝改扮為另外一個人，但是，明智小五郎早已知道他的真實身分。二十面相也知道明智小五郎的真實身分。兩人卻若無其事的喝茶、靜靜的對決。當時的場面是大盜對名偵探說：

「明智先生，你正是我所想像的人。最初見到我就已經知道我的真實身分，竟然還接受我的邀請。這是夏洛克・福爾摩斯所無法辦到的。

書桌前的江戶川亂步（一九四八年）

數學家，也是倫敦犯罪組織幕後的主謀者。在『夏洛克‧福爾摩斯的回

福爾摩斯也有好對手莫里亞提教授。教授具有一級的頭腦，是一位

五郎展開追逐戰時，對明智產生特殊的感情。就好像戀人一樣。

刺青的妖艷美麗的女盜賊黑蜥蜴。她偷盜寶石「埃及之星」，和明智小

這本大人閱讀的刊物中，也有明智小五郎。對手是左手臂上有黑色蜥蜴

一組組的好對手登場。就像江戶川亂步的另一篇長篇小說『黑蜥蜴』，

我感到非常愉快。這才是有意義的人生。」

說著奇妙的話語。名偵探認為對方是「有趣的男子」。雖然是敵人，但是尊敬對方，這才是好對手。

的確，偵探小說裡經常有

180

魔法博士

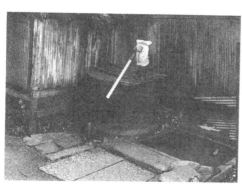

設有圍欄的古井，1945 年（根據筑摩書房發行
的『昭和二十年東京地圖』）

憶』的「最後事件」中，兩人一起掉入瀑布下的深潭中。

當我還是小學生時，除了閱讀「少年偵探」系列之外，還看另外一

本書，也就是『希頓動物記』的「洛波」這則短篇故事。洛波是強大狼

群的領導者，一位名叫希頓的人想要抓住他，因此，兩者展開戰鬥。許

多人都痛恨洛波，因為他殺掉牧場上的眾

多羊群，但是當洛波掉入陷阱中時，並沒

有立刻射殺他。因為他是為了追趕先前落

入陷阱中的母狼而掉入陷阱中。我也將洛

波視為好對手。當時的我，可能不了解動

物文學與偵探小說的不同，但是藉著閱讀

，我學習好對手的思想。

我想，將對方的人格視為值得尊敬的

平等對待，應該是社交的基本原則。不，

181

我想任何人都希望擁有好對手，就像希望擁有好戀人一樣。

一九五六年一月號至十二月號，『魔法博士』於「少年」雜誌連載時，造成極大的轟動。除了明智小五郎之外，小林少年也陸續揭開魔法博士使用的魔術種子。小林少年也算是魔法博士的好對手。

 少年偵探 1~26

江戸川亂步　著

1　怪盜二十面相

接獲失蹤的壯一即將歸國的好消息的同時，羽柴家也接到這封通知信。
擅長喬裝改扮的怪盜，到底會以什麼姿態來盜取寶石？
老人、青年，還是……。
「怪盜二十面相」與名偵探明智小五郎初次對決，現在就要開始了！

2　少年偵探團

整個東京都內，不斷傳出有關「黑色妖魔」的傳聞，而且陸續發生綁架
少女事件，以及篠崎家的寶石，還有黑影似乎偷偷的靠近五歲的愛女小
綠。難道由印度傳來的「受到詛咒的寶石」的傳說是真的嗎……。
繼『怪盜二十面相』之後，名偵探明智小五郎和少年助手小林芳雄所帶
領的「少年偵探團」大活躍。

3　妖怪博士

跟蹤可疑的老人身後，來到一間奇妙的洋房。
少年偵探團團員之一的相川泰二，在那兒發現被五花大綁的美少女。
妖怪博士的魔爪伸向為了救出少女而偷偷溜進洋房的泰二。
此外，還有更可怕的事情，正等著追查整個事件的三名團員們……。

4　大金塊

秘密文件的另一半被盜走了！
那是說明宮瀨礦造爺爺留下的龐大遺產「大金塊」藏匿地點的秘文，
為了取回被奪走的一半秘密文件，而進入竊賊地下指揮部的少年小林，
他所看到的意外事實真相到底是什麼？
名偵探明智解開了謎樣的文章，趕赴島上，取回大金塊。

5　青銅魔人

在月光的照耀下，赫然出現一張嘴巴裂開如新月型的金屬臉，怪物體內
發出齒輪轉動聲。
在半夜偷走鐘錶店裡的懷錶的竊賊，難道就是這個用青銅做成的機械人？
少年小林新組成「青少年機動隊」，為了名偵探明智小五郎，奮鬥不懈。
是否真的能夠掌握青銅魔人的真面目呢？

6　地底魔術王

在天野勇一所居住的城市裡，搬來了一個奇怪的叔叔。
他在少年們的面前，展現神乎其技的魔術，是一位魔法博士。
他說：「在我所住的洋房裡有『奇異國』。」
有一天，勇一和少年小林造訪洋房。但是就在博士展開魔術表演的舞台
上，勇一消失在觀眾的面前。

7　透明怪人

一名紳士走進城鎮盡頭的磚瓦建築物中。
就在尾隨於其身後的兩名少年的眼前，
這個神秘男子脫掉大衣、襯衫，結果一裡面什麼也沒有。
肉眼看不到的透明怪人出現了，珠寶店和銀行大為震驚。
化裝成人體服裝模特兒的透明怪人出現在百貨公司，引起一陣騷動。

8　怪人四十面相

幾度從監獄中脫逃的怪盜二十面相，這次改名為「四十面相」，
宣佈要逃獄。
為了查明真相，來到拘留所的明智小五郎，與二十面相見面之後，
為什麼匆忙趕到世界劇場的後台去了呢⋯⋯
劇場正上演著「透明怪人」事件的戲碼。

9　宇宙怪人

眾人啊的大叫一聲，屏住呼吸，因為在東京市的大都會銀座上空出現了
五個「在天空飛行的飛碟」。
彷彿來自遙遠星球的世界，擁有蝙蝠翅膀如大蜥蜴般的宇宙怪人降臨。
被在深山登陸的飛碟抓住的木村青年，訴說可怕的體驗，使得全日本，
不，應該說是全世界都陷入大混亂中。

10　恐怖的鐵塔王國

「我有東西要給你看哦！」
小林少年被轉角處的老人叫住，看到偷窺箱裡竟然有從森林的圓形鐵塔
爬下來的巨大獨角仙⋯⋯。都市裡出現抓小孩的怪物獨角仙。
獨角仙大王所統治的恐怖鐵塔王國，到底在日本的哪個地方呢？

11　灰色巨人

從百貨公司的寶石展覽會中竊取珍珠的美術品，
然後抓住廣告汽球朝天空逃逸。但是逮到犯人之後，一看⋯⋯。
綽號「灰色巨人」的怪人，這次盜走了「彩虹皇冠」。
尾隨怪盜而來的少年偵探團，來到一個馬戲團的大帳棚中。
奇妙的竊賊難道躲到裡面去了嗎？

12　海底魔術師

身上覆蓋著鐵製的鱗片，好像鱷魚一般的尾巴……
在黑暗的海底，有著好像黑色人魚的兩個綠色眼睛的怪物。
爬在地上的怪物想要奪走小鐵盒。
交到明智偵探手中的小鐵盒，
隱藏著載有金塊的沉船秘密！

13　黃金豹

屋頂出現了金色的影子，在月光的照射下，劃破了深夜的黑暗，
全身閃耀著黃金般光芒的豹出現在街上。
襲擊銀座的寶石商、吞掉寶石的豹，突然轉身逃走，像煙一般消失了。
夢幻怪獸到底是什麼東西？
夢幻豹

14　魔法博士

少年偵探團中有兩名好搭檔，他們是井上和阿呂。
看到「活動電影院」之後，
一直跟隨活動電影院的兩人，漸漸進入無人的森林中。
擋在面前的，竟然是可怕的黑影……
等待著兩人的，是黃金怪人「魔法博士」意想不到的策略。

15　馬戲怪人

熱鬧的「豪華馬戲團」公演時，突然出現了可怕的慘叫聲。
觀眾全都回頭看。
在貴賓席黑暗的角落看到白色骷髏的影子！
攻擊馬戲團團長笠原先生一家人的骷髏男的模樣奇怪。
沒有人知道的大秘密，經由明智偵探及少年偵探團的推理而解開謎團。

16　魔人銅鑼

「噹……噹……噹……」空中傳來宛如教會鐘聲般的聲響，不禁抬頭一看。
結果，發現整個空中出現一張惡魔的臉。
巨大的惡魔正露出尖牙笑著。難道這是神奇事件的前兆……。
惡魔的神奇預言出現了。明智偵探的新少女助手阿步即將遭遇危險。

17　魔法人偶

「我很喜歡留身哦！和我玩吧！」
和神奇的腹語術小男孩人偶相處得很好的留身，跟隨著小男孩和
白鬍子老爺爺到人偶屋去。
迎接他們的是美麗的姊姊，這位穿著長袖和服、名叫紅子的人偶，
看起來就好像活生生的真人一樣這是假扮成腹語術師的老爺爺的魔術。

大展出版社有限公司
品冠文化出版社

圖書目錄

地址：台北市北投區(石牌)　　電話：(02)28236031
　　　致遠一路二段 12 巷 1 號　　　　28236033
郵撥：01669551＜大展＞　　傳真：(02)28272069

法律專欄連載 · 大展編號 58

台大法學院　　法律學系／策劃
　　　　　　　法律服務社／編著

1. 別讓您的權利睡著了(1)		200 元
2. 別讓您的權利睡著了(2)		200 元

· 生 活 廣 場 · 品冠編號 61 ·

1. 366 天誕生星	李芳黛譯	280 元
2. 366 天誕生花與誕生石	李芳黛譯	280 元
3. 科學命相	淺野八郎著	220 元
4. 已知的他界科學	陳蒼杰譯	220 元
5. 開拓未來的他界科學	陳蒼杰譯	220 元
6. 世紀末變態心理犯罪檔案	沈永嘉譯	240 元
7. 366 天開運年鑑	林廷宇編著	230 元
8. 色彩學與你	野村順一著	230 元
9. 科學手相	淺野八郎著	230 元
10. 你也能成為戀愛高手	柯富陽編著	220 元
11. 血型與十二星座	許淑瑛編著	230 元
12. 動物測驗—人性現形	淺野八郎著	200 元
13. 愛情、幸福完全自測	淺野八郎著	200 元
14. 輕鬆攻佔女性	趙奕世編著	230 元
15. 解讀命運密碼	郭宗德著	200 元
16. 由客家了解亞洲	高木桂藏著	220 元

· 女醫師系列 · 品冠編號 62

1. 子宮內膜症	國府田清子著	200 元
2. 子宮肌瘤	黑島淳子著	200 元
3. 上班女性的壓力症候群	池下育子著	200 元
4. 漏尿、尿失禁	中田真木著	200 元
5. 高齡生產	大鷹美子著	200 元
6. 子宮癌	上坊敏子著	200 元

7. 避孕	早乙女智子著	200 元
8. 不孕症	中村春根著	200 元
9. 生理痛與生理不順	堀口雅子著	200 元
10. 更年期	野末悅子著	200 元

·傳統民俗療法· 品冠編號 63

1. 神奇刀療法	潘文雄著	200 元
2. 神奇拍打療法	安在峰著	200 元
3. 神奇拔罐療法	安在峰著	200 元
4. 神奇艾灸療法	安在峰著	200 元
5. 神奇貼敷療法	安在峰著	200 元
6. 神奇薰洗療法	安在峰著	200 元
7. 神奇耳穴療法	安在峰著	200 元
8. 神奇指針療法	安在峰著	200 元
9. 神奇藥酒療法	安在峰著	200 元
10. 神奇藥茶療法	安在峰著	200 元
11. 神奇推拿療法	張貴荷著	200 元

·彩色圖解保健· 品冠編號 64

1. 瘦身	主婦之友社	300 元
2. 腰痛	主婦之友社	300 元
3. 肩膀痠痛	主婦之友社	300 元
4. 腰、膝、腳的疼痛	主婦之友社	300 元
5. 壓力、精神疲勞	主婦之友社	300 元
6. 眼睛疲勞、視力減退	主婦之友社	300 元

·心想事成· 品冠編號 65

1. 魔法愛情點心	結城莫拉著	120 元
2. 可愛手工飾品	結城莫拉著	120 元
3. 可愛打扮 & 髮型	結城莫拉著	120 元
4. 撲克牌算命	結城莫拉著	120 元

·少年偵探· 品冠編號 66

1. 怪盜二十面相	江戶川亂步著	特價 189 元
2. 少年偵探團	江戶川亂步著	特價 189 元
3. 妖怪博士	江戶川亂步著	特價 189 元
4. 大金塊	江戶川亂步著	特價 230 元
5. 青銅魔人	江戶川亂步著	特價 230 元
6. 地底魔術王	江戶川亂步著	特價 230 元

7. 透明怪人　　　　　　江戶川亂步著　特價 230 元
8. 怪人四十面相　　　　江戶川亂步著　特價 230 元
9. 宇宙怪人　　　　　　江戶川亂步著　特價 230 元
10. 恐怖的鐵塔王國　　　江戶川亂步著　特價 230 元
11. 灰色巨人　　　　　　江戶川亂步著　特價 230 元
12. 海底魔術師　　　　　江戶川亂步著　特價 230 元
13. 黃金豹　　　　　　　江戶川亂步著
14. 魔法博士　　　　　　江戶川亂步著
15. 馬戲怪人　　　　　　江戶川亂步著
16. 魔人銅鑼　　　　　　江戶川亂步著
17. 魔法人偶　　　　　　江戶川亂步著
18. 奇面城的秘密　　　　江戶川亂步著
19. 夜光人　　　　　　　江戶川亂步著
20. 塔上的魔術師　　　　江戶川亂步著
21. 鐵人 Q　　　　　　　江戶川亂步著
22. 假面恐怖王　　　　　江戶川亂步著
23. 電人 M　　　　　　　江戶川亂步著
24. 二十面相的詛咒　　　江戶川亂步著
25. 飛天二十面相　　　　江戶川亂步著
26. 黃金怪獸　　　　　　江戶川亂步著

・武 術 特 輯・大展編號 10

1. 陳式太極拳入門　　　　　　　馮志強編著　180 元
2. 武式太極拳　　　　　　　　　郝少如編著　200 元
3. 練功十八法入門　　　　　　　蕭京凌編著　120 元
4. 教門長拳　　　　　　　　　　蕭京凌編著　150 元
5. 跆拳道　　　　　　　　　　　蕭京凌編譯　180 元
6. 正傳合氣道　　　　　　　　　程曉鈴譯　　200 元
7. 圖解雙節棍　　　　　　　　　陳銘遠著　　150 元
8. 格鬥空手道　　　　　　　　　鄭旭旭編著　200 元
9. 實用跆拳道　　　　　　　　　陳國榮編著　200 元
10. 武術初學指南　　　李文英、解守德編著　250 元
11. 泰國拳　　　　　　　　　　　陳國榮著　　180 元
12. 中國式摔跤　　　　　　　　黃　斌編著　　180 元
13. 太極劍入門　　　　　　　　　李德印編著　180 元
14. 太極拳運動　　　　　　　　　運動司編　　250 元
15. 太極拳譜　　　　　　　清・王宗岳等著　　280 元
16. 散手初學　　　　　　　　　冷　峰編著　　200 元
17. 南拳　　　　　　　　　　　　朱瑞琪編著　180 元
18. 吳式太極劍　　　　　　　　　王培生著　　200 元
19. 太極拳健身與技擊　　　　　　王培生著　　250 元
20. 秘傳武當八卦掌　　　　　　　狄兆龍著　　250 元
21. 太極拳論譚　　　　　　　　　沈　壽著　　250 元

22. 陳式太極拳技擊法	馬 虹著	250 元	
23. 三十四式太極劍	闞桂香著	180 元	
24. 楊式秘傳 129 式太極長拳	張楚全著	280 元	
25. 楊式太極拳架詳解	林炳堯著	280 元	
26. 華佗五禽劍	劉時榮著	180 元	
27. 太極拳基礎講座：基本功與簡化 24 式	李德印著	250 元	
28. 武式太極拳精華	薛乃印著	200 元	
29. 陳式太極拳拳理闡微	馬 虹著	350 元	
30. 陳式太極拳體用全書	馬 虹著	400 元	
31. 張三豐太極拳	陳占奎著	200 元	
32. 中國太極推手	張 山主編	300 元	
33. 48 式太極拳入門	門惠豐編著	220 元	
34. 太極拳奇人奇功	嚴翰秀編著	250 元	
35. 心意門秘籍	李新民編著	220 元	
36. 三才門乾坤戊己功	王培生編著	220 元	
37. 武式太極劍精華 +VCD	薛乃印編著	350 元	
38. 楊式太極拳	傅鐘文演述	200 元	
39. 陳式太極拳、劍 36 式	闞桂香編著	250 元	
40. 正宗武式太極拳	薛乃印著	220 元	
41. 杜元化＜太極拳正宗＞考析	王海洲等著	300 元	
42. ＜珍貴版＞陳式太極拳	沈家楨著	元	
43. 24 式太極拳＋VCD	中國國家體育總局著	350 元	

・原地太極拳系列・ 大展編號 11

1. 原地綜合太極拳 24 式	胡啟賢創編	220 元	
2. 原地活步太極拳 42 式	胡啟賢創編	200 元	
3. 原地簡化太極拳 24 式	胡啟賢創編	200 元	
4. 原地太極拳 12 式	胡啟賢創編	200 元	

・名師出高徒・ 大展編號 111

1. 武術基本功與基本動作	劉玉萍編著	200 元	
2. 長拳入門與精進	吳彬 等著	220 元	
3. 劍術刀術入門與精進	楊柏龍等著	220 元	
4. 棍術、槍術入門與精進	邱丕相編著	220 元	
5. 南拳入門與精進	朱瑞琪編著	220 元	
6. 散手入門與精進	張 山等著	220 元	
7. 太極拳入門與精進	李德印編著	元	
8. 太極推手入門與精進	田金龍編著	元	

·實用武術技擊· 大展編號 112

1. 實用自衛拳法　　　　　　　　溫佐惠著　250元
2. 搏擊術精選　　　　　　　　　陳清山等著　220元
3. 秘傳防身絕技　　　　　　　　陳炳崑著　230元

·道學文化· 大展編號 12

1. 道在養生：道教長壽術　　　郝　勤等著　250元
2. 龍虎丹道：道教內丹術　　　郝　勤著　300元
3. 天上人間：道教神仙譜系　　黃德海著　250元
4. 步罡踏斗：道教祭禮儀典　　張澤洪著　250元
5. 道醫窺秘：道教醫學康復術　王慶餘等著　250元
6. 勸善成仙：道教生命倫理　　李　剛著　250元
7. 洞天福地：道教宮觀勝境　　沙銘壽著　250元
8. 青詞碧簫：道教文學藝術　　楊光文等著　250元
9. 沈博絕麗：道教格言精粹　　朱耕發等著　250元

·易學智慧· 大展編號 122

1. 易學與管理　　　　　　　　余敦康主編　250元
2. 易學與養生　　　　　　　　劉長林等著　300元
3. 易學與美學　　　　　　　　劉綱紀等著　300元
4. 易學與科技　　　　　　　　董光壁著　280元
5. 易學與建築　　　　　　　　韓增祿著　280元
6. 易學源流　　　　　　　　　鄭萬耕著　280元
7. 易學的思維　　　　　　　　傅雲龍等著　250元
8. 周易與易圖　　　　　　　　李　申著　250元

·神算大師· 大展編號 123

1. 劉伯溫神算兵法　　　　　　應　涵編著　280元
2. 姜太公神算兵法　　　　　　應　涵編著　280元
3. 鬼谷子神算兵法　　　　　　應　涵編著　280元
4. 諸葛亮神算兵法　　　　　　應　涵編著　280元

·秘傳占卜系列· 大展編號 14

1. 手相術　　　　　　　　　　淺野八郎著　180元
2. 人相術　　　　　　　　　　淺野八郎著　180元
3. 西洋占星術　　　　　　　　淺野八郎著　180元
4. 中國神奇占卜　　　　　　　淺野八郎著　150元

國家圖書館出版品預行編目資料

```
魔法博士／江戶川亂步著；施聖茹譯
  ――初版－臺北市，品冠文化，2002〔民 91〕
    面；21 公分 ――（少年偵探；14）
    譯自：魔法博士
  ISBN 957-468-160-2（精裝）

861.59                              91012463
```

版權仲介：京王文化事業有限公司

少年偵探 14　魔法博士　　　　ISBN 957-468-160-2

著　　　者／江戶川亂步
譯　　　者／施　聖　茹
發 行 人／蔡　孟　甫
出 版 者／品冠文化出版社
社　　　址／台北市北投區（石牌）致遠一路 2 段 12 巷 1 號
電　　　話／(02) 28233123・28236031・28236033
傳　　　真／(02) 28272069
郵政劃撥／19346241
E－mail／dah_jaan @yahoo.com.tw
登 記 證／北市建一字第 227242 號
區域經銷／千淞圖書有限公司
地　　　址／台北縣泰山鄉楓江路 86 巷 21 號
電　　　話／(02)29007288
承 印 者／高星印刷品行
裝　　　訂／源太裝訂實業有限公司
排 版 者／千兵企業有限公司
初版1刷／2002 年（民 91 年） 9 月

定　價／~~300 元~~
特　價／230 元